影视剪辑
从小白到高手

电影解说的11种爆款剪辑思维+95个剪辑涨粉技巧
（剪映版）

伏龙◎编著

化学工业出版社
·北京·

内 容 简 介

本书通过11章内容，同时赠送60多集同步教学视频，助你迅速学会影视剪辑、电影解说。

书中具体内容包括：11种爆款剪辑思维、6种经典色调制作、8个影视混剪解析、9种热门封面与文案范例、8个视频排版的要点和模板、8种解说风格和配音技巧、10个涨粉与变现技巧、7个影视剪辑常用的技巧、8个影视字幕与特效制作，最后通过两个综合案例，情感类电影解说《查令十字街84号》、故事类电影解说《八千公物语》，进行一条龙全程式讲解，帮助你剪出好看的电影视频，成为电影解说大V。

本书适合广大影视剪辑爱好者或相关的工作人员阅读，也适合想通过影视剪辑实现变现的自媒体博主阅读学习，还可以作为高等院校以及相关培训班的辅导教材。

图书在版编目（CIP）数据

影视剪辑从小白到高手：电影解说的 11 种爆款剪辑思维 + 95 个剪辑涨粉技巧：剪映版 / 伏龙编著 . —北京：化学工业出版社，2023.8

ISBN 978-7-122-43622-1

Ⅰ . ①影… Ⅱ . ①伏… Ⅲ . ①影视艺术—剪辑 Ⅳ . ① J932

中国国家版本馆 CIP 数据核字（2023）第 104298 号

责任编辑：吴思璇 李 辰 孙 炜　　　　　　封面设计：异一设计
责任校对：宋 玮　　　　　　　　　　　　　装帧设计：盟诺文化

出版发行：化学工业出版社（北京市东城区青年湖南街 13 号　邮政编码 100011）
印　　装：天津图文方嘉印刷有限公司
710mm×1000mm　1/16　印张14³/₄　字数352千字　2023年9月北京第1版第1次印刷

购书咨询：010-64518888　　　　　　　　售后服务：010-64518899
网　　址：http://www.cip.com.cn
凡购买本书，如有缺损质量问题，本社销售中心负责调换。

定　　价：88.00元

前言

在抖音App中搜索"影视剪辑"，可以看到许多相关话题的播放量都非常高。例如，话题"电影剪辑"播放量有1373.6亿次，话题"抖音影视剪辑"播放量有23.9亿次，话题"原创影视剪辑"播放量有34.6亿次。

由此可见，仅在抖音一个平台上，影视剪辑的热度就很高了。这说明影视剪辑行业的发展前景依旧广阔，值得广大运营者投身于此。但是，运营者刚开始制作影视剪辑视频，可能会感到迷茫，不知道该从哪方面开始，不知道要注意哪些事项，也不知道如何才能剪出好看的视频效果。

而且，影视剪辑视频不同于其他类型的视频，影视素材基本是共享的，人人都能用，如果运营者的视频不够有特色，就很容易淹没在同类视频中，难以获得用户的喜爱，更别提通过影视剪辑进行变现了。

因此，对于影视剪辑，特别是电影解说，其实最重要的是剪辑的思维，因为平台要求原创性必须要达到70%。剪映只是一个后期剪辑工具，没有剪辑思维的原创性、独创性，就难免有后期剪辑的雷同性和同质化。从事电影解说，难的不是剪映这个软件，而是如何剪出差异化与优异化，这才是核心。

为了让运营者可以快速入门，制作出独具特色的视频效果，本书从影视剪辑的思维、调色、封面、文案、排版、解说配音、涨粉和变现等方面出发，详细讲解相关的理论知识和操作技巧，更有剪映的使用方法和两个电影解说案例制作的全流程讲解，帮助运营者掌握影视剪辑的重、难点知识，轻松实现变现。

为了让运营者学起来更轻松，本书采用700多张图片全程图解，还提供了110多个素材效果文件帮助运营者练习剪辑技巧，更有60多个教学视频，让运营者边看视频边学操作，轻而易举实现影视剪辑从小白到高手！

特别提示：在编写本书时，是基于当前各平台相关的软件和后台界面截的实际操作图片，但书从编辑到出版需要一段时间，在这段时间里，软件界面与功能会有调整与变化，比如删除了某些内容，增加了某些内容，这是平台做的更新，请大家在阅读时，根据书中的思路，举一反三，进行学习。

本书由伏龙编著，参与编写的人员还有李玲，在此表示感谢。由于作者知识水平有限，书中难免有疏漏之处，恳请广大读者批评、指正，沟通和交流请联系微信：2633228153。

<div align="right">编著者</div>

目录

第7章　10个涨粉与变现技巧，助你成为电影解说大V ··· 121

第8章　7个影视剪辑常用的技巧，剪映一学就会 ········· 135

第9章　8个影视字幕与特效，提高视频的辨识度 ··········· 148

REC ● RAW 16:9[F] HD
30 fps

第 *1* 章

11 种爆款剪辑思维，让人一看停不下来

本章要点　很多运营者想通过影视剪辑实现涨粉、变现，成为影视大 V，却被困在了第 1 步——如何构思和规划一条好的视频。毕竟运营者在剪辑视频前就要对整条视频的结构了如指掌，知道要剪出怎样的视频、如何进行内容的安排和剪辑。本章主要介绍 11 种影视剪辑思维，帮助运营者打开思路，剪出热门作品。

001 倒述式：看完这部电影，你就能领悟人生的真谛

倒述式思维指的是先将结果或好处告知用户，再对内容和观点进行讲解。这样做可以用结果或好处让用户产生好奇心，从而吸引他们观看视频。

这就好比让用户走一条路，如果事先告知用户路的尽头有美味的水果，用户就有了坚持的动力和目标，很可能会为了水果而走完这条路；而如果不告知用户路的尽头有什么，只是将用户引到这条路上，能坚持走到尽头的用户可能就会很少。

运用倒述的手法可以激发用户的好奇心，但运营者要确保在后续的视频内容中满足用户的好奇心，将得出这个结果的原因讲解清楚。否则，当用户满怀好奇观看视频后，却发现内容与一开始展示的结果或好处没有关联，就会觉得被欺骗了，对视频甚至账号产生反感。

例如，运营者将视频标题设置为《看完这部电影，你就能领悟人生的真谛》，并在视频开始介绍真谛的内容，然后介绍得出这个真谛的原因、这部电影与真谛之间的关系。这就是一个完整的倒述式视频，首先用标题吸引对真谛感兴趣的用户点击视频进行观看，接着通过讲解相应的内容让用户信服，也让用户的好奇心得到了满足。

002 励志式：金牌导演如何从骂声一片到满载盛誉

励志式思维最显著的特点就是"现身说法"，一般是通过第一人称的方式讲故事，故事的内容包罗万象，但总的来说离不开成功的方法、教训或经验等。这类视频能传递正能量，对用户起到激励的作用，而且也能调动用户的兴趣。

制作励志式的视频，首先就要在标题上体现励志性和前后的反差。图1-1所示为励志式标题模板。

图 1-1 励志式标题模板

励志式视频一方面是利用用户想要获得成功的心理，另一方面则是巧妙掌握了情感共鸣的精髓，通过带有励志色彩的字眼来引起用户的情感共鸣，从而成功吸引用户的眼球。

例如，运营者制作了一个名为《金牌导演如何从骂声一片到满载盛誉》的视频，从标题中的"骂声一片"和"满载盛誉"两个词就能让人体会到成功前后大众态度的反差，从而让人好奇这个导演是怎么逆风翻盘的。而在视频中，运营者介绍了这个导演被骂和被夸的原因，并分析了导演在此期间付出的努力，让用户能体会到成功的不易，也能让用户受到一些鼓舞。

003　冲击式：第一次去丈母娘家，来看看他们是怎么做的

冲击式视频要想获得关注，就要保证冲击力够强。所谓冲击力，是指能让人的视觉和心灵产生触动的力量，这也是引起用户关注视频内容的原因。

想要让视频具备足够大的冲击力，运营者就要在标题和视频内容上下功夫。首先，在撰写标题时，运营者要善于利用"第一次"和"比……更重要"等类似的、具有提示和比较性质的词汇，突出视频的重要性。

其次，在制作视频内容时，运营者也要尽量挑选影视作品中那些与标题思想一致，并且比较少见的内容，这样才能为用户带来持续的冲击力。

例如，运营者制作了一条标题为《第一次去丈母娘家，来看看他们是怎么做的》的视频，标题中的"第一次"既能吸引到正好需要去丈母娘家的新手，又能让喜欢看热闹的用户产生好奇，不知道第一次去丈母娘家会发生什么。

而运营者在视频中展示了一些相关的趣事，将第一次去丈母娘家的开心、局促和紧张展示出来，有类似经历的用户自然就会产生共鸣，而没有经历过的用户会觉得新奇和有趣，也就能吸引更多的人观看视频。

004　悬念式：见过异地恋、异国恋，你听说过异球恋吗

好奇是人的天性，悬念式视频就是根据人的好奇心来打造的。它首先抛出一个悬念，来抓住用户的眼球，提升用户对这个话题的兴趣。这种视频在标题中就会设下悬念，从而引导用户查看视频的内容。因为大部分人看到标题里的疑问和悬念，就会忍不住想要进一步弄清楚真相，从而选择看视频。

设置悬念的手法在日常生活中应用得非常广泛，也非常受欢迎。人们在看电

视剧或综艺节目时，也会经常看到一些节目预告，这些预告就是利用悬念来引起用户兴趣的。

使用悬念式标题的主要目的是提高短视频的可看性，因此短视频运营者需要注意的是，使用这种类型的标题，一定要确保短视频内容确实是能够让用户感到惊奇的。不然就会引起他们的失望与不满，继而对你的账号产生质疑，影响它在用户心中的形象。总的来说，撰写悬念式标题的方法通常有4种，如图1-2所示。

撰写悬念式标题
的常见方法

- 利用反常的现象来撰写悬念式标题
- 利用变化的现象来撰写悬念式标题
- 利用用户的欲望来撰写悬念式标题
- 利用不可思议的现象来撰写悬念式标题

图 1-2　撰写悬念式标题的常见方法

不过，运营者要注意不能制造虚假悬念。毕竟，视频的悬疑标题如果是为了悬疑而悬疑，这样只能够暂时博取大众的眼球，很难发挥长时间的作用。

例如，一个标题为《见过异地恋、异国恋，你听说过异球恋吗》的视频凭借"异球恋"吸引了众多用户的关注。毕竟，异地恋和异国恋很好理解，但是异球恋就容易让人不解，不同星球的人怎么谈恋爱呢？运营者在视频中解释了异球恋的来源，是一个在未来时代背景下两个身处不同星球的人相识、相恋的故事。这样既向用户解释了"异球恋"这个说法的由来，又能为后续同系列的视频提前做好铺垫。

005 借势式：这部真实版的《鲁滨孙漂流记》值得一看

借势是一种常用的手法，借势不仅完全是免费的，而且效果还很可观。借势式视频是指在标题和视频内容中借助社会上一些时事热点和新闻的相关词汇来给短视频造势，增加点击量。

借势一般都是借助最新的热门事件吸引用户的眼球。一般来说，时事热点拥有一大批关注者，而且传播的范围也非常广，借助这些热点撰写标题就可以让用户轻易地搜索到视频，从而吸引用户查看该视频的内容。图1-3所示为打造借势式标题的技巧。

时刻保持对时事热点的关注

懂得把握标题借势的最佳时机

打造借势式标题
的技巧

选择娱乐性强的热点作为标题内容

图 1-3　打造借势式标题的技巧

不过，在打造借势式标题的时候，运营者要注意两个问题：一是带有负面影响的热点不要蹭，要保持积极向上的大方向，带给用户正确的思想引导；二是最好在借势式标题中加入自己的想法和创意，做到借势和创意完美同步。

例如，运营者为一部讲述漂流生活的电影制作视频，就可以借《鲁滨孙漂流记》这本书的热度，将标题设置为《这部真实版的〈鲁滨孙漂流记〉值得一看》，并在视频中将主角的遭遇与小说的内容进行对比，突出其中的相似点。

006　警告式：看完主角的遭遇，千万不要再节食了

警告式视频常常通过发人深省的内容和严肃深沉的语调给受众以强烈的心理暗示，给用户留下深刻印象。这种视频从标题上就会给人以警醒，从而引起用户的高度注意。图1-4所示为警告式标题的作用，图1-5所示为警告式标题的写作技巧。

通过警告来描述事物的主要特征

通过警告来突出事物的重要功能

警告式标题的作用

通过警告来凸显事物的核心作用

图 1-4　警告式标题的作用

寻找目标用户的共同需求

运用程度适中的警告词语

警告式标题的写作
技巧

突出展示问题的紧急程度

图 1-5　警告式标题的写作技巧

在撰写警告式标题时，运营者需要注意运用是否得当，因为并不是每一个视频都可以使用这种类型的标题的。这种标题形式运用得当能加分，运用不当的话，很容易让用户产生反感情绪，或者引起一些不必要的麻烦。因此，运营者在使用警告型标题时要谨慎小心，注意用词是否恰当，绝对不能草率行文，不顾内容胡乱取标题。

例如，在一个标题为《看完主角的遭遇，千万不要再节食了》的视频中，用标题引起用户的好奇心，主角到底经历了什么，才会让人发出这样的警告，从而让用户主动观看视频，寻找原因。

急迫式：影帝归来的最新力作，赶紧来看

急迫式视频往往会让用户产生如果不快点看就会错过什么的感觉，从而立马查看视频。制作这类视频的重点是在标题中体现内容的急迫和重要，相关的写作技巧如图1-6所示。

图 1-6　急迫式标题的写作技巧

例如，运营者将视频的标题设置为《影帝归来的最新力作，赶紧来看》，对这位演员和这部作品感兴趣的用户自然不愿意错过相关的视频，而且标题中的"赶紧来看"也给用户一种催促的感觉，提高用户观看视频的概率。

观点式：演员的演技从不会因为时间而褪色

观点式视频就是以表达观点为核心内容的一种视频形式，它一般会在标题中精准地表达出观点。观点式标题比较常见，而且使用范围也很广。一般来说，这类标题写起来比较简单，基本上都是"人物+观点"的形式。

不过，公式是一个比较刻板的东西，在实际的标题撰写过程中，不可能完全按照公式来做，只能说它可以为我们提供大致的方向。在撰写标题的过程中，运营者可以借鉴图1-7所示的一些技巧。

图 1-7　观点式标题的撰写技巧

观点式标题的好处在于一目了然，"人物+观点"的形式往往能在第一时间引起用户的注意，特别是当人物的名气比较大时，可以更好地提升视频的点击率。另外，观点式标题也可以只写明观点，用观点吸引用户点击观看视频。

例如，一个标题为《演员的演技从不会因为时间而褪色》的视频就运用了观点式标题，它将观点"演员的演技从不会因为时间而褪色"在标题中写明，再在视频中用多个演员的案例对观点进行佐证和说明，提高观点的真实度和可信度，让用户更容易接受和认同观点。

反问式：还有什么比打破偏见更酷的呢

反问句式可以加强语气，引发用户的思考和共鸣，用在视频标题上也非常合适。运营者可以在标题中加入反问，让用户在思考的同时对反问的内容产生兴趣，从而观看视频。需要注意的是，反问的内容本身要具备一定的逻辑，要能站得住脚，而且不会引发负面影响，最好能向用户传递正能量。

例如，在一部反歧视、反偏见的电影解说视频中，运营者用"还有什么比打破偏见更酷的呢"的反问句作为标题，启发用户思考生活中存在哪些偏见、这些偏见能否被打破，从而激发用户的反抗精神。

独家式：新晋鬼才导演的独家专访来啦

"独家"意味着运营者所提供的信息是独有的珍贵资源，非常值得用户观看和转发。从用户的心理方面来看，"独家"一般会给人一种自己率先获知，别人不知道的感觉，因而在心理上更容易获得满足。在这种情况下，好为人师和想要炫耀的心理就会驱使用户自然而然地去转发视频，成为视频潜在的传播源和发散地。

独家式标题会给用户带来独一无二的荣誉感，同时还会使得视频内容更加具

有吸引力。那么，运营者在撰写这样的标题时应该怎么做？图1-8所示为打造独家式标题的技巧。

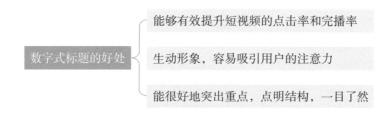

图 1-8　打造独家式标题的技巧

使用独家式标题的好处在于可以吸引到更多的用户，让用户觉得视频内容很有价值，从而主动地宣传和推广视频，让短视频得到广泛传播。不过，独家性的标题要与独家性的内容相结合，运用了独家式标题的视频内容也要是独一无二的，否则会给用户留下不好的印象，从而影响后续视频的点击量。

011　数字式：看影帝用15秒诠释6种情绪

数字式标题是指在标题中呈现出具体的数字，通过数字的形式来概括相关的主题内容。数字不同于一般的文字，它会带给用户比较深刻的印象，引起他们的好奇心。

在标题中采用数字有不少好处，具体体现在3个方面，如图1-9所示。

能够有效提升短视频的点击率和完播率

数字式标题的好处　生动形象，容易吸引用户的注意力

能很好地突出重点，点明结构，一目了然

图 1-9　数字式标题的好处

而且，数字式标题很容易打造，因为它是一种概括性的标题，只要做到图1-10所示的3点就可以撰写出来。

事实上，很多内容都可以通过具体的数字来总结和表达，这样更方便，也更明晰。不过，运营者需要注意的是，在打造数字式标题的时候，最好使用阿拉伯数字，统一数字格式，尽量把数字放在标题前面。当然，这也需要运营者根据视频内容来选择数字的格式和数字所放的位置。

图 1-10　撰写数字式标题的技巧

　　例如，某个分析影帝演技的视频将《看影帝用15秒演绎6种情绪》作为标题，"15秒"突出了时间的短，"6种"说明了表演内容的复杂和丰富，由此对比出影帝的演技之高超。

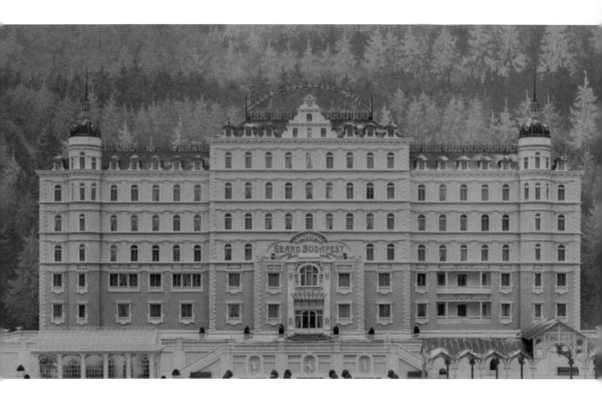

第 *2* 章

6 种经典色调，带来惊艳的视觉体验

本章要点
　　影视作品中的色调既要好看，又要能体现作品的主题和情感。例如，战争电影的画面往往色调偏暗，给人一种沉重和压抑的感觉，以体现战争的灾难性和残酷性。因此，运营者在制作视频的过程中要根据作品类型和主题的不同来选择不同的色调，以便传达作品的思想。本章主要介绍 6 种经典色调的调色方法。

012 青暗色调：体现战争的沉重与残酷

【效果展示】：现代原始色调下的电影摄像设备，拍摄的画面色调一般都很中和，而战争片的色调都是偏暗的，为了得到这种饱和度低的青色调，就需要反向调节，效果如图2-1所示。

扫码看教学视频　扫码看成品效果

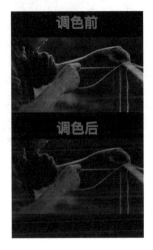 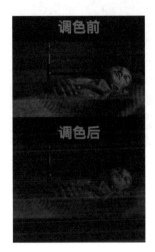

图 2-1　效果展示

下面介绍在剪映电脑版中调出青暗色调的操作方法。

步骤01　在"本地"选项卡中导入视频素材，将其导入视频轨道，如图2-2所示。

步骤02　❶切换至"调节"功能区；❷单击"自定义调节"选项右下角的"添加到轨道"按钮➕，如图2-3所示。

图 2-2　导入相应的素材（1）　　　图 2-3　单击"添加到轨道"按钮（1）

步骤 03 调整 "调节1" 效果的持续时长，使其与视频的时长保持一致，如图2-4所示。

步骤 04 在 "调节" 操作区中，拖曳滑块，设置 "亮度" 参数为-10，如图2-5所示，降低画面的整体亮度。

图 2-4　调整 "调节 1" 效果的时长　　　　图 2-5　设置 "亮度" 参数

步骤 05 用与上面相同的方法，设置 "对比度" 参数为-6、"色调" 参数为-10、"饱和度" 参数为-15，如图2-6所示，降低画面的明暗对比和色彩饱和度。

图 2-6　设置相应的参数（1）

★ 专家提醒 ★

在操作的过程中，如果运营者想更快、更方便地完成调色，可以在各项调节参数的右侧文本框中直接输入参数值，按【Enter】键或单击任意位置确认即可。

步骤 06 ❶切换至HSL选项卡；❷选择黄色选项◯；❸设置"色相"参数为15、"饱和度"参数为-22、"亮度"参数为-8，如图2-7所示，减淡画面中的黄色，使画面偏灰色。

图 2-7　设置相应的参数（2）

步骤 07 ❶选择绿色选项◯；❷设置"色相"参数为-8、"饱和度"参数为-17、"亮度"参数为-14，如图2-8所示，降低画面中绿色的饱和度，使画面偏青色。

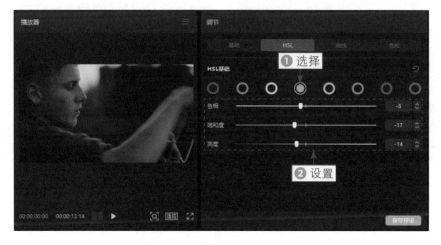

图 2-8　设置相应的参数（3）

步骤 08 ❶选择青色选项◯；❷设置"色相"参数为-6、"饱和度"参数为-11、"亮度"参数为-19，如图2-9所示，降低青色的饱和度，使画面色彩的饱和度低，即可完成青暗色调的调色。为了让调色效果更明显，我们可以制作调

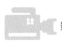

色对比视频，单击"导出"按钮，将调好色的视频导出备用。

图 2-9　设置相应的参数（4）

步骤 09　新建一个草稿文件，将原视频素材和调色素材导入"本地"选项卡，如图2-10所示。

步骤 10　将调色素材添加到视频轨道中，将原视频素材添加到画中画轨道中，如图2-11所示。

图 2-10　导入相应的素材（2）　　　图 2-11　将素材添加到相应的轨道

步骤 11　❶单击"文本"按钮；❷切换至"花字"选项卡；❸连续两次单击所选花字右下角的"添加到轨道"按钮➕，如图2-12所示，添加两段文字。

步骤 12　拖曳文字右侧的白色拉杆，调整两段文字的时长，使其与视频素材的时长保持一致，如图2-13所示。

步骤 13　分别修改两段默认文本的内容，如图2-14所示。

步骤 14　选择视频轨道中的素材，在"播放器"面板中设置视频比例为

9：16，如图2-15所示。

图 2-12　单击"添加到轨道"按钮（2）

图 2-13　调整两段文字的时长

图 2-14　修改文字内容

图 2-15　设置视频比例

步骤 15　在"播放器"面板中，分别调整两段素材和两段文字的位置与大小，如图2-16所示。

图 2-16　调整素材和文字的位置与大小

 青绿色调：晕染清新片的情调与美好

【效果展示】：由于天气和设备采光问题，拍出来的场景画面颜色比较暗淡，色彩饱和度比较低。后期调色需要提高绿色调的饱和度，让画面中的绿色铺满屏幕，效果如图2-17所示。

扫码看教学视频　　扫码看成品效果

图 2-17　效果展示

下面介绍在剪映电脑版中调出青绿色调的操作方法。

步骤01　在剪映中将视频素材导入到"本地"选项卡中，单击视频素材右下角的"添加到轨道"按钮 ，如图2-18所示，将素材添加到视频轨道中。

步骤02　拖曳同一段素材至画中画轨道中，用来做调色对比，如图2-19所示。

图 2-18　单击"添加到轨道"按钮（1）　　图 2-19　拖曳素材至画中画轨道中

步骤03　❶ 单击 "文本" 按钮；❷ 切换至 "花字" 选项卡；❸ 连续两次单击所选花字右下角的 "添加到轨道" 按钮➕，如图 2-20 所示，为视频添加两段文字。

步骤04　分别输入文字内容后，调整两段文字的时长，使其与视频素材的时长保持一致，如图 2-21 所示。

图 2-20　单击 "添加到轨道" 按钮（2）

图 2-21　调整两段文字的时长

步骤05　选择视频轨道中的素材，❶在 "播放器" 面板中设置画面比例为 9∶16；❷设置视频素材 "位置" 选项的 Y 参数为 -940，设置画中画素材 "位置" 选项的 Y 参数为 784，设置 "调色前" 文本的 "缩放" 参数为 122%、"位置" 选项的 Y 参数为 1618，设置 "调色后" 文本的 "缩放" 参数为 122%、"位置" 选项的 Y 参数为 -84，其余参数保持不变，即可调整两段素材和文本的位置与大小，如图 2-22 所示。

图 2-22　调整素材和文本的位置与大小

步骤06　选择视频轨道中的素材，❶切换至 "调节" 操作区；❷在 "基础"

选项卡中，设置"色温"参数为-7、"色调"参数为-5、"饱和度"参数为7、"亮度"参数为6、"对比度"参数为8、"高光"参数为-6、"光感"参数为4、"锐化"参数为7，如图2-23所示，调整画面的明度和色彩饱和度。

图 2-23　设置相应的参数（1）

步骤 07 ❶切换至HSL选项卡；❷选择黄色选项⬤；❸设置"色相"参数为-6、"饱和度"参数为6，如图2-24所示，让画面中的黄色变暗。

图 2-24　设置相应的参数（2）

步骤 08 ❶选择绿色选项⬤；❷设置"饱和度"参数为38、"亮度"参数为17，如图2-25所示，让植物更加嫩绿。

步骤 09 ❶选择紫色选项⬤；❷设置"色相"参数为14、"饱和度"参数

为35，如图2-26所示，提亮画面中紫色物体的色彩，让整体色调更加鲜明，即完成了视频调色。

图 2-25　设置相应的参数（3）

图 2-26　设置相应的参数（4）

014　粉色色调：传递喜剧片的纯真与美好

【效果展示】：在《布达佩斯大饭店》中，粉色调是其灵魂所在，这种粉色没有攻击性，而是温柔的、优雅的，让观众有一种温暖又治愈的感觉，效果如图2-27所示

扫码看教学视频　扫码看成品效果

图 2-27　效果展示

下面介绍在剪映电脑版中调出粉色调的操作方法。

步骤 01　在剪映中将视频素材导入到"本地"选项卡中，单击视频素材右下角的"添加到轨道"按钮➕，如图2-28所示，将素材添加到视频轨道中。

步骤 02　拖曳同一段素材至画中画轨道中，与视频轨道中的素材对齐，用来后期做调色对比，如图2-29所示。

图 2-28　单击"添加到轨道"按钮（1）　　　图 2-29　拖曳素材至画中画轨道中

步骤 03　❶ 单击"文本"按钮；❷ 切换至"花字"选项卡；❸ 连续两次单击所选花字右下角的"添加到轨道"按钮➕，如图 2-30 所示，为视频添加两段文字。

步骤 04　分别输入文字内容后，调整两段文字的时长，使其与视频素材的时长保持一致，如图2-31所示。

图 2-30 单击"添加到轨道"按钮（2）

图 2-31 调整两段文字的时长

步骤05 选择视频轨道中的素材，①设置画面比例为9：16；②调整两段素材和文本的位置与大小，如图2-32所示。

图 2-32 调整素材和文本的位置与大小

步骤06 选择视频轨道中的素材，①切换至"调节"操作区；②设置"亮度"参数为-12、"对比度"参数为8、"色温"参数为16、"色调"参数为20，如图2-33所示，调整画面的明度和色彩。

步骤07 ①切换至HSL选项卡；②选择红色选项◯；③设置"色相"参数为-39、"饱和度"参数为28，如图2-34所示，让画面色调偏红一些。

步骤08 ①选择橙色选项◯；②设置"饱和度"参数为-12，如图2-35所示，降低画面中橙色的饱和度，让画面偏粉色。

图 2-33 设置相应的参数（1）

图 2-34 设置相应的参数（2）

图 2-35 设置相应的参数（3）

步骤09 ❶选择黄色选项；❷设置"饱和度"参数为21、"亮度"参数为26，如图2-36所示，让画面中的粉红色更加通透，即可完成调色。

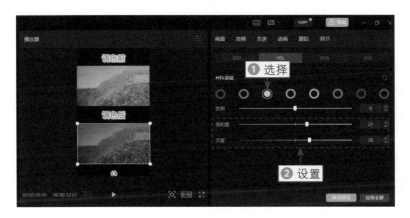

图 2-36　设置相应的参数（4）

015 橘黄色调：传达亲情片的温暖与治愈

【效果展示】：偏红偏黄的暖色系色调容易给人温暖的感觉，因此橘黄风格很适合用在温情电影中，给观众传递温暖和治愈的观影感受，让观众体会到家庭的温馨与和睦，效果如图2-37所示

扫码看教学视频

扫码看成品效果

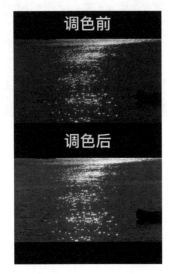
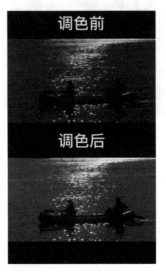

图 2-37　效果展示

下面介绍在剪映电脑版中调出橘黄色调的操作方法。

步骤 01 在剪映中将视频素材导入到"本地"选项卡中，单击视频素材右下角的"添加到轨道"按钮➕，如图2-38所示，将素材添加到视频轨道中。

步骤 02 拖曳同一段素材至画中画轨道中，如图2-39所示。

图 2-38　单击"添加到轨道"按钮（1）　　　　图 2-39　拖曳素材至画中画轨道中

步骤 03 ❶单击"文本"按钮；❷切换至"花字"选项卡；❸连续两次单击所选花字右下角的"添加到轨道"按钮➕，如图2-40所示，添加两段文字。

步骤 04 输入文字内容，调整两段文字的时长，使其与视频素材的时长保持一致，如图2-41所示。

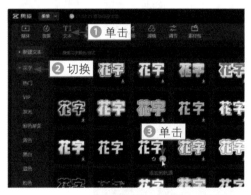

图 2-40　单击"添加到轨道"按钮（2）　　　　图 2-41　调整文字的时长

步骤 05 选择视频轨道中的素材，❶设置画面比例为9∶16；❷调整画面和文字的位置与大小，如图2-42所示。

步骤 06 选择视频轨道中的素材，❶切换至"调节"操作区；❷在"基础"选项卡中，设置"色温"参数为 14、"色调"参数为 9、"饱和度"参数为 8、"亮度"参数为 10、"对比度"参数为 5、"高光"参数为 18、"阴影"参数为 6、"光感"参数为 10，如图 2-43 所示，调整画面的明度和色彩，让画面偏暖色调。

图 2-42　调整画面和文字的位置与大小

图 2-43　设置相应的参数（1）

步骤07 ❶ 切换至 HSL 选项卡；❷ 选择橙色选项◯；❸ 设置"色相"参数为 -30、"饱和度"参数为 60、"亮度"参数为 -7，如图 2-44 所示，让画面偏橙色。

图 2-44　设置相应的参数（2）

步骤08 ❶选择黄色选项◯；❷设置"色相"参数为−34、"饱和度"参数为13、"亮度"参数为28，如图2-45所示，让画面的橘黄色更明显，即可完成视频调色。

图 2-45　设置相应的参数（3）

016　冷暖对比：凸显爱情的矛盾与挣扎

【效果展示】：突出冷色调与暖色调之间的对比，能够让电影画面更加鲜艳和引人注目，电影《天使爱美丽》就用高饱和的强对比色调表现了女主角在追求爱情过程中的矛盾与挣扎，效果如图2-46所示。

扫码看教学视频　　扫码看成品效果

图 2-46　效果展示

下面介绍在剪映电脑版中调出画面冷暖对比强烈的操作方法。

步骤01 在剪映中将视频素材导入到"本地"选项卡中，单击视频素材右下角的"添加到轨道"按钮，如图2-47所示，将素材添加到视频轨道中。

步骤02 拖曳同一段素材至画中画轨道中，如图2-48所示。

图 2-47　单击"添加到轨道"按钮（1）

图 2-48　拖曳素材至画中画轨道中

步骤03 ❶单击"文本"按钮；❷切换至"花字"选项卡；❸连续两次单击所选花字右下角的"添加到轨道"按钮，如图2-49所示，添加两段文字。

步骤04 输入文字内容，调整两段文字的时长，使其与视频素材的时长保持一致，如图2-50所示。

图 2-49　单击"添加到轨道"按钮（2）

图 2-50　调整两段文字的时长

步骤05 选择视频轨道中的素材，❶设置画面比例为9∶16；❷调整画面和文字的位置；❸切换至"调节"操作区；❹设置"亮度"参数为15、"锐化"参数为10、"色温"参数为-7、"色调"参数为8、"饱和度"参数为25，如图2-51所示，制作色彩对比效果，校正调色后素材的明度和色彩。

图 2-51　设置相应的参数（1）

步骤 06　❶切换至HSL选项卡；❷选择红色选项◯；❸设置"色相"参数为
38、"饱和度"参数为45、"亮度"参数为14，如图2-52所示，提亮画面中红色
物体的色彩。

图 2-52　设置相应的参数（2）

步骤 07　❶选择橙色选项◯；❷设置"色相"参数为18、"饱和度"参数
为45、"亮度"参数为20，如图2-53所示，制作橙红色的色调。

步骤 08　❶选择黄色选项◯；❷设置"色相"参数为-14、"饱和度"参数
为18、"亮度"参数为18，如图2-54所示，让画面的色彩更加鲜亮。

步骤 09　❶选择绿色选项◯；❷设置"饱和度"参数为15、"亮度"参数为
8，如图2-55所示，提亮冷色调。

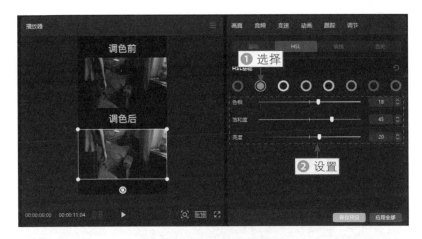

图 2-53　设置相应的参数（3）

图 2-54　设置相应的参数（4）

图 2-55　设置相应的参数（5）

步骤 10 ❶选择蓝色选项◯；❷设置"色相"参数为18、"饱和度"参数为27、"亮度"参数为29，如图2-56所示，让蓝色色调更加突出，从而增强电影画面的冷暖对比，即可完成调色。

图 2-56　设置相应的参数（6）

017　灰暗色调：渲染惊悚片的紧张与沉闷

【效果展示】：对于惊悚片，为了突出紧张和恐怖的气氛，后期调色需要重点突出画面的灰暗、阴沉，来表现人物内心的恐惧及气氛的紧张，效果如图2-57所示

扫码看教学视频　　扫码看成品效果

图 2-57　效果展示

下面介绍在剪映电脑版中调出灰暗色调的操作方法。

步骤01 在视频轨道和画中画轨道中分别添加同一段素材，❶单击"文本"按钮；❷切换至"花字"选项卡；❸连续两次单击所选花字右下角的"添加到轨道"按钮 ，如图2-58所示，添加两段文字。

图 2-58　单击"添加到轨道"按钮

步骤02 输入文字内容，调整两段文字的时长，使其与视频素材的时长保持一致，如图2-59所示。

图 2-59　调整文字的时长

步骤03 选择视频轨道中的素材，❶设置画面比例为9∶16；❷调整画面和文字的位置与大小；❸切换至"调节"操作区；❹设置"色温"参数为6、"色调"参数为-8、"饱和度"参数为-10、"亮度"参数为-5、"对比度"参数为18、"高光"参数为-10、"光感"参数为-10，如图2-60所示，降低画面的曝光度，让画面的色彩和明度偏暗一些。

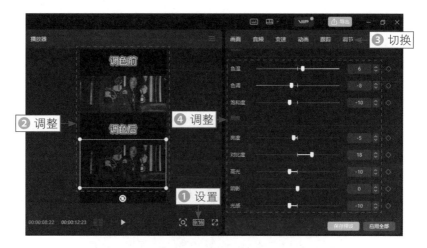

图 2-60　设置相应的参数（1）

步骤 04　❶切换至HSL选项卡；❷设置红色选项◯和蓝色选项◯的"饱和度"参数分别为-36和-21，让画面中比较明显的色彩变暗一些，部分参数如图2-61所示。

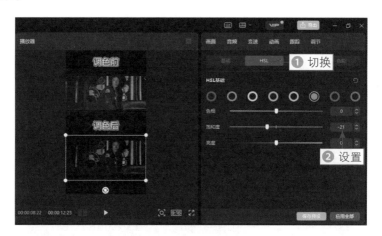

图 2-61　设置相应的参数（2）

第3章

8 个影视混剪解析，轻松剪出好看的视频

本章要点　　很多人看到热门的混剪视频觉得很酷，自己也想制作同类视频，却又无从下手。这主要是因为运营者对影视混剪还不够了解，不知道如何建立一条高效又实用的混剪流程。本章主要介绍 8 个制作影视混剪的实用技巧，让你轻松成为影视混剪大师。

018 混剪的类型：视觉向与故事向

影视混剪主要分为两类，一类是视觉向，另一类是故事向。下面介绍这两种混剪的概念与特点。

1. 视觉向混剪

视觉向混剪指的是以某个主题为中心，将相应的画面拼接成视频。顾名思义，这种混剪能给用户带来绝佳的视觉体验，让用户在一个视频里体验多重画面冲击。

视觉向混剪的画面可能出自不同的作品，第一眼看上去好像毫无关联，其实其中都体现了同一个主题。图3-1所示是一个以中国功夫为主题的视觉向混剪视频，其中的多段打斗场景展示了中国功夫的厉害之处，不禁让人心情激昂。

图 3-1　视觉向混剪视频

2. 故事向混剪

故事向混剪是以一个明显的故事为主线，进行画面选取和排列拼接出视频的剪辑类型，常见的电影解说类视频就属于故事向混剪，如图3-2所示。这种混剪的故事脉络清晰，叙事性强，一般包含着运营者的思想感情。

故事向混剪还有一种很常见的形式，那就是歌曲混剪。一般来说，运营者要先挑选合适的歌曲，再根据歌词内涵选择合适的画面，将歌曲、字幕和画面进行匹配与美化，让原本的平面歌词忽然有了画面感和立体感。

图 3-2　故事向混剪视频

不难看出，视觉向混剪和故事向混剪都有一个共同点，那就是有明确的主题。毕竟，如果将各种画面杂乱无序地拼凑在一起，得到的视频不仅毫无美感、逻辑可言，还会让人难以领会运营者的意图。

 混剪的作用：稳固粉丝与宣传推广

运营者耗费大量的精力和时间来制作混剪视频，肯定希望视频能发挥其作用。总的来说，混剪视频有稳固粉丝和宣传推广两个作用。下面介绍各个作用的内涵和让视频发挥作用的技巧。

1. 稳固粉丝

运营者靠精彩的混剪视频收获了很多粉丝，这有利于提高账号的影响力和商业价值。但是，在获得大量粉丝关注后，运营者更应该保持稳定的更新频率，只有这样，粉丝才不会失望甚至取关，而是会一直关注账号。

因此，混剪视频最基础也是最重要的作用莫过于保持账号的更新频率，获得并留住粉丝的关注和喜爱。一个不怎么更新的账号，粉丝很容易会将其抛之脑后，别说为视频贡献播放、点赞和评论，甚至还可能觉得运营者偷懒或"跑路"而选择取关。

要知道，即便账号的粉丝再多，如果粉丝接连取关，也会对账号的运营和发

展产生影响。毕竟，一个粉丝数量少、粉丝活跃度和黏性不高的账号，它的视频数据不会很高，获得商业广告与合作的机会也会很少，自然就没什么收益，运营者也很有可能因为账号惨淡的情况而退缩、放弃。

当然，运营者要保持更新来稳固粉丝并不意味着运营者要天天都更新。毕竟，视频制作需要一定的时间，而好的视频更需要仔细打磨。如果运营者为了更新而随便发些视频糊弄粉丝，不仅不会起到稳固粉丝的作用，反而还会加速粉丝的流失。运营者应该根据自己的实际情况选取一个稳定的更新频率，既不要让粉丝等太久，又要给自己留下足够的视频构思和制作时间，这样双方都能得到一个满意的效果。

2. 宣传推广

除了日常的更新，运营者还可能由于广告合作需要发布混剪视频，这些视频一般是为了宣传推广电影、商品，因此制作的混剪视频需要能引起用户的兴趣和欲望，从而达到营销的目的。

有些运营者可能会觉得，只要自己随便做个满足基本要求的视频，拿到合作的钱就行了。其实，这种想法是大错特错的。一方面，很多广告合作方会将报酬分为基础酬劳和提成两部分，如果视频数据不太好，运营者的提成不会很高，最后得到的钱也不会很多，而且还很可能会因为态度不端正和视频表现差，影响广告方对账号的印象和评估，从而导致合作机会变少，收益也自然会变少。

另一方面，不管是不是推广视频，用户都有可能点击观看。如果视频内容敷衍，用户就会对运营者的能力产生怀疑，而且太敷衍的视频很容易被用户发现，进而觉得被糊弄了，对账号产生反感。

因此，运营者应该认真对待每一个合作机会，在要求的基础上发挥自己的主观能动性，尽可能地找出电影或商品的亮点，并将它们融入视频中，同步提升视频的质量和推广能力，实现自身和广告方的双赢。

图 3-3 所示为某账号为电影《万里归途》制作的系列视频，该系列一共 3 集，分别从电影导演、电影的故事原型和电影主角这 3 个方面来对电影进行介绍与分析。

其中，第 1 个视频从导演的过往作品开始讲起，分析了其中几个让人印象深刻的"神级"镜头，让用户感受到导演深厚的功底，增加他们对电影的期待。第 2 个视频则对电影的故事原型进行了介绍，这些直面炮火的外交官们很难不让用户生出感动与敬佩之情，从而对电影故事有了好奇和向往。第 3 个视频对电影中某位主演的演技进行了分析，演员高超的演技让用户对电影质量多了一份信心。

图 3-3　宣传推广的混剪视频

可以看到，这 3 个视频的点赞量都有几十万。也就是说，这个系列视频凭借对导演、故事原型和演员 3 个方面的介绍，让用户对电影的质量和内容都产生了信任和期待，从而提高了他们观看这部电影的可能性，是一次成功的推广。

020　了解粉丝：摸清目标用户的需求与喜好

运营者的视频是要面向用户的，而用户越喜爱运营者的视频，运营者账号的粉丝就会越多，账号的变现能力也就越强。也就是说，如果运营者想获得更多粉丝，提升账号的商业价值，就要了解用户的需求与喜好。但是，运营者该了解哪些人的喜好呢？又该如何收集这些人的信息呢？下面一一进行介绍。

1. 确定目标用户

平台上的用户不计其数，运营者不可能都一一进行了解，因此运营者可以将目标定为粉丝，因为他们是离运营者最近、对运营者影响最大，而且也是最容易了解的一类人。

首先，粉丝会更关注运营者的视频更新和动态，并积极地与运营者进行互动。在用户数量庞大的平台上，粉丝与运营者的距离是最近的。

其次，如果某个广告方想找运营者进行合作，肯定会先考察运营者账号的商业价值，例如视频数据、视频转化力、粉丝活跃度和黏性等方面，账号的商业价值越

高，合作的可能性才越大，而对账号商业价值影响最大的就是粉丝群体。也就是说，运营者想提升视频数据和账号的商业价值，就要对粉丝的需求和喜好进行了解。

最后，运营者要明白，有喜欢你的人，就会有讨厌你的人，这是很正常的事情。但是，运营者在收集需求和喜好时，起码要确保收集的对象是认同并喜欢你视频风格的人，这样得到的需求和喜好才能对账号的良性发展起到作用，而粉丝恰恰就是因为喜欢运营者的视频而选择关注账号的。运营者收集粉丝的需求和喜好，可以节省收集的时间和精力，还可以得到最真实、有用的信息，一举两得。

2. 了解需求与喜好

确定了对象，运营者要如何进行收集呢？其实方法有很多，例如，在视频的评论区询问大家："最近有什么想看的视频吗？""这种剪辑手法你们喜欢吗？"或者用平台的功能发起投票活动，号召粉丝参与投票，以收集想要的信息。

另外，运营者还可以借助一些数据分析平台来查看粉丝画像，根据粉丝画像推断出粉丝的需求和喜好。常用的平台有飞瓜数据、蝉妈妈、新抖数据等。下面以蝉妈妈为例介绍一下查看粉丝画像的操作方法。

打开微信，点击右上角的 🔍 按钮，进入搜索界面。❶在搜索框中输入"蝉妈妈"；❷选择"搜索 蝉妈妈"选项；❸在搜索结果中选择"蝉妈妈-小程序"选项，进入"蝉妈妈"首页，如图3-4所示。

图3-4　进入"蝉妈妈"首页

点击上方的搜索框，进入"搜索"界面。❶在搜索框中输入相应账号名称；

❷点击输入法面板中的"搜索"按钮；❸在搜索结果中选择相应的达人，如图3-5所示。

图 3-5　选择相应的达人

执行操作后，即可进入"蝉妈妈·达人详情"界面。切换至"粉丝"选项卡，即可查看账号的"粉丝趋势"和"粉丝画像"等相关信息，如图3-6所示。

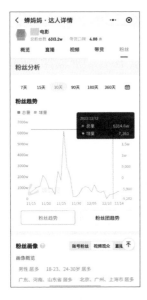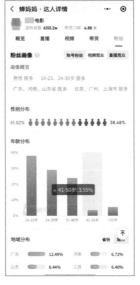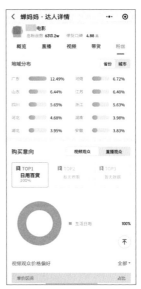

图 3-6　查看"粉丝趋势"和"粉丝画像"的相关信息

可以看出，该账号的男性粉丝比较多，占总粉丝数的61.52%，而且关注该账号的年轻人比较多，大多分布在18～23岁和24～30岁。因此，该账号的粉丝大部分是年轻男性，他们可能对科幻和战争等类型的电影更感兴趣，运营者可以有针对性地去制作相关视频。

 ## 021 混剪的流程：提高剪辑效率

运营者最好搭建一个专属的影视混剪流程，这样就能避免出现运营者在开始剪辑时毫无头绪的情况，也能大大提高剪辑效率。下面介绍一个基础的混剪流程包括哪些方面。

1. 确定账号定位

确定账号定位是运营者在开始运营账号之前就要完成的事情，只有确定了账号定位，运营者才能朝着定位的方向去努力，而不至于像是迷路的苍蝇，四处尝试却又四处碰壁。对于影视混剪甚至是影视剪辑来说，确定账号定位同样重要。

在街上，有美容店、杂货店和饭店等商铺；在超市里，则有食品区、生鲜区、百货区等货品分区。为什么会有这些分类商铺和超市分区呢？当然，最重要的原因就是为了方便顾客根据需求来选择服务和购买货品。影视剪辑行业中的用户和生活中的顾客一样，他们的品位不同、需求不同，因此影视剪辑市场中的风格也需要分门别类，而这种分类其实就是账号定位的标签。

影视剪辑的风格有很多种，有吐槽搞笑类的风格，还有恐怖惊悚类的风格，这些账号往往都能解说到观众都注意不到的细节，而且非常有深度。当然，做综合类影视剪辑的也有很多，不过这种风格广又做得火的并不多。新人最好从某个风格着手，才是最便捷的，风格专一才能做得精，做出个人专属的特点，后续也能拓宽领域。

2. 确定主题和思路

确定好账号定位后，就可以开始制作混剪视频了。第一步，就是运营者要先为作品构思一个主题和剪辑思路。一个有趣、清晰的思路可以帮助运营者理清混剪的结构，也可以让运营者在寻找素材时更有针对性。

主题是混剪视频的灵魂，没有灵魂的视频很容易走向两个极端——要么视频像流水账一样毫无起伏，让人觉得无聊、沉闷，要么在视频中疯狂运用特效和各

种手法，让视频成为运营者炫技的工具。这两种类型都是不可取的，运营者要认真构思视频的主题，理清剪辑思路，方便后续剪辑工作的展开。

3. 收集和选择素材

定好方向和思路后，就可以开始有针对性地收集和整理素材。这其实是最耗时耗力的一步，毕竟即便是剪一个两分钟的混剪视频也需要运营者"阅片无数"，不仅能及时反应出哪部电影的哪个片段可以用，并且最好对不同类别的素材进行标记，这样在下次剪辑的时候就省事很多了。

4. 音乐的选择与节奏的把控

音乐对于混剪来说是调动用户情绪的重要手段，一个合格的混剪视频，音乐必定要与画面节奏、主题相匹配。这里建议大家在构思好混剪主题和思路后，可以先找合适的音乐，再剪辑画面。

另外，在进行剪辑时，注意不要把所有的镜头都压在音乐节奏上。一方面会显得呆板，另一方面如果将所有的镜头都压在音乐节奏上，等到高潮部分再想用音乐节奏烘托气氛、带动用户情绪，就很难达到理想的效果。

5. 统一画面色调

因为视频素材都是来自不同的电影片段，彼此之间的色调肯定不一样，因此运营者要进行调整，让它们变成统一的色调，这样视频看起来才会更加顺畅。不过，电影已经调过色了，运营者在为素材调色时不要用效果很厚重的滤镜，也不要设置过高的参数影响画面的美观，简单进行调色即可。

视觉向混剪：把握视频节奏和动作的连贯

视觉向混剪视频凭借其酷炫的特效、高超的颜值、强烈的视觉冲击，受到广大用户的喜爱。不过，为了制作出更有感染力的视觉向混剪视频，运营者在按照基础流程进行操作时，要特别注意以下两个方面。

1. 把握视频节奏

镜头节奏一般要与音乐节奏相契合，只有这样，用户的情绪才能跟着音乐和画面内容的起伏而起伏。例如，运营者要做一个以成功为主题的混剪视频，那么在选择音乐时，可以选择本身比较激昂的背景音乐，搭配一些战斗胜利、成功逆袭的影视画面，让视频始终保持比较快的节奏；也可以选择前后有明显反差的背

景音乐，制作从失败到成功的反转视频。

2. 保持动作的连贯

运营者应该在整个作品具有逻辑的前提下，让每个画面都遵循一定的组接规律，而不是一味地堆积素材。运营者在剪辑时要注意画面的连续性，上一个镜头做出的动作，下一个镜头要接住，让画面的运动显得连贯、自然。

图3-7所示为一个视觉向混剪的视频画面，可以看到，画面一共分为了4个部分，并依次从左向右亮起，最左侧的画面中是一列火车，然后分别是轿车、人和摩托车，在短短的几秒钟之内，画面主体切换了3次。

图 3-7 视觉向混剪的视频画面

虽然画面和运动的主体变了，但这并不会让用户觉得卡顿和突兀，反而会给用户带来新奇的感觉。这是因为火车、轿车、人和摩托车虽然不是同一个主体，但运动轨迹都是从左至右，当火车行驶到第1部分的画面最右侧时，第2部分的画面中轿车开始出现，并向右驶去，接着分别是向右跑去的人和向右开走的摩托车。

在同一运动方向和卡点变速的加持下，这一段内容中的切换显得非常顺滑，自然会受到用户的喜爱了。

023　故事向混剪：注重画面与文案的匹配度

视觉向混剪追求的是镜头的组合与切换，而故事向混剪则更注重内容与画面的匹配度。毕竟，故事向混剪是根据编写或找到的文本展开剪辑的，也就是看字找图，因此文本写了什么内容、表达了什么情感，画面应该呈现出来，这样才是一个好的故事向混剪视频。

其中，影视解说这种类型的混剪视频对画面和文本的匹配度要求就更高了。因为影视解说是为了向用户介绍影视作品的内容，如果文本和故事不匹配，那么用户可能会怀疑文案是运营者随便编的，或者怀疑视频里加了其他影视作品的画面，影响用户对视频的观感和对账号的好感。

不过，注重画面与文案的匹配度并不意味着运营者要特意根据文案的每个字词去选取对应的画面，受限于时长和内容的差异，这是很难做到的，而且做出来的效果也不够美观。因此，运营者只需要根据每句话的含义选取合适的画面即可。

图3-8所示为一个影视解说视频的画面，可以看到左图中的文案内容为"他们搬家离开这怀恋的地方～"，配的画面为狗狗坐在车里，车渐渐开走，与文案中所表达的"离开"是契合的；右图的文案"我闻着味道跑了回来"中的"跑"与画面中奔跑的狗是对应的。

图 3-8　影视解说视频的画面

 获取素材：坚持原创，保持通俗性和逻辑性

做影视剪辑，首先不能避免的就是版权问题。由于近些年来人们的版权意识越来越强，因此为了避免侵权问题，自媒体方可以先与片方申请授权。当然，在剪辑和解说中不能曲解电影原意和主题，也不能有过多的负面评价。

再退一步，可以尽量减少电影中的重点画面来避免侵权问题。尤其要避免正在影院上映和刚上映的影片，最好选择下线的电影。只要不进行负面评价，不过量地剧透，不影响影视公司的商业利益，解说其电影对影视公司来说还是有一定的宣传作用的。

获取影视公司的授权之后，就可以在正规视频平台上获取电影素材了。在视频平台上获取的电影素材可能会有一些水印，可以在微信小程序中去掉水印。只需要在微信搜索关键词"去水印"，就能找到许多相关的小程序，选择任意小程序，将作品链接复制进去，就能一键去除水印，如图3-9所示。

图 3-9　微信中去水印的小程序

不过，有时候视频平台中的视频（格式）在剪辑软件中导入不了，这就需要后期转码，过程非常烦琐，所以还可以运用电脑或手机录屏工具进行录屏。比如，电脑录屏工具就有迅捷屏幕录像工具、Windows 10自带的录屏工具和OBS等录屏工具；手机则一般都有自带的录屏功能，在设置中打开就能使用。

如果实在去除不了水印，可以在剪映中添加马赛克贴纸遮盖水印，如图3-10

所示，也可以运用"蒙版"功能和添加"模糊"特效去除水印。后期还可以将个人专属的水印遮盖在这些水印上面，让视频效果更加美观。

　　由于大部分电影素材都有字幕，后期解说配音之后也会添加解说字幕，因此最好遮盖住原电影素材中的字幕，然后把配音字幕覆盖上去。怎么遮盖呢？也是使用去除水印的思路。学会这些小细节，能让你的视频制作过程更加有效率。

图 3-10　添加马赛克贴纸遮盖水印

025　提高原创度：避免限流、违规与侵权

　　运营者剪辑好视频后，是需要发布到相应平台的。如今，大众版权意识的提高，也让平台开始重视和处理这方面。尤其是影视混剪类的视频，因为不可避免地使用一些影视素材，因此更容易存在侵权的问题。

　　面对存在侵权嫌疑的作品，平台可能不予通过审核，或者不给作品分派流量，严重的还会将其视为违规并处理。因此，运营者要努力提高自己作品的原创度，避免作品被限流。下面介绍两个提高作品原创度的方法。

1. 镜像翻转素材画面

　　如果运营者想通过裁剪画面来降低重复率，那么很难得到想要的结果，反而还会让画面变形。但是，如果运营者将画面进行镜像翻转，就可以在不破坏素材画面的前提下，让素材前后产生比较大的差别。

2. 坚持原创，多输出自己的观点和想法

　　同一部电影，不管怎么小心规避，其故事大纲是一样的，因此难免会有一定的重复。但是，运营者自己的想法是独一无二的，即便观点可能相同，表述方式也会有所差别。只有将运营者自己的内容添加到视频中，才能让视频与原来的内容区别开来。

《布达佩斯大饭店》

第 *4* 章

9 种热门封面与文案范例，引人入胜

本章要点　　制作封面用心与否，决定了观众对视频的第一印象，然而很多运营者都没有注意到这一点。另外，片头、过渡和片尾位置的文案也是很容易被忽视的地方，设计好这些位置的文案可以提升观众的观看体验和视频的各项数据。本章主要介绍封面的作用、5 种封面范例的制作方法和 4 种文案的设计技巧。

 封面的作用：美观、传达信息、体现专业性

运营者剪辑好视频进行发布时，除了部分必须上传封面的平台，即便不设置封面，平台也会自动添加封面。那么，为什么还要特意制作封面呢？

图4-1所示为自己制作封面的视频效果，图4-2所示为平台自动添加封面的视频效果。不难看出，精心制作的封面有以下3个优点。

图 4-1　自己制作封面的视频效果　　图 4-2　自动添加封面的视频效果

第1个优点是好看。相比于平台自动添加的封面，运营者制作的封面明显更美观，从而也更有可能利用视觉美感来吸引观众查看视频。

第2个优点是信息量丰富。平台自动添加或运营者随意上传的封面包含的信息量很少，而自己制作的封面可以选择性地提供观众所需要的信息。例如，同样是对一部纪录片的解说，没有制作封面的视频很难让观众认出是哪部纪录片，但自己制作封面时就可以将纪录片的名称（还可以添加纪录片的类型、主题和评价等信息）展示给观众，对这部纪录片感兴趣的人就很有可能点击视频进行观看。

第3个优点是专业性更强。专业性会影响观众对运营者的信任度，从而影响运营者账号的粉丝数量。例如，观众偶然看到了运营者的一个视频，并且觉得不错，很可能会进入运营者的主页，想再看看其他的视频。但如果运营者的视频封面是随机生成或随意上传的，主页就会显得杂乱无序，观众很容易觉得运营者不够专业，对运营者的视频质量产生怀疑，从而很快离开运营者的主页，自然也就不会关注运营者了。

因此，制作一个美观、信息点齐全的封面可以提升运营者的专业性，也能吸引更多的观众查看视频、关注账号，是运营者不能省略的步骤。

 封面范例1：图片+片名

如何制作一个实用的封面呢？运营者要明白观众希望从封面中得到什么信息。首先，与解说内容相关的图片是必需的。如果运营者用一张纯色图片或与解说的电影、剧集毫不相关的图片作为封面图片，对观众的吸引力就会大大降低，还可能让观众误会视频内容。因此，运营者最好用电影/剧集中具有代表性又不失美观的照片作为封面。例如，主角的正面照、重要剧情的剧照等。

其次，在封面中运营者还必须点明解说的影视名称。保持神秘感的确可以引起观众的好奇心，从而让他们观看视频。但对观众来说，影视本身的剧情内容就已经是未知的了，如果连影视名称都不告知，那么观众就处于完全未知的状态，此时观众很难产生兴趣，很可能因为不想冒险而选择不观看视频。

因此，一个封面最基本的要素就是图片+片名，很多风格独特的封面都是在这两个元素的基础上进行设计的。如果运营者不想在封面上花费太多时间，只要将这两个要素组合就可以制作出一个简单的封面了。不过，在制作过程中，运营者还是要根据视频的类型进行封面设计。

1. 单集视频的封面

单集视频指的是用一段视频将一部电影或电视剧的内容进行展示，常见的封面样式如图4-3所示。

扫码看教学视频　　扫码看成品效果

样式 1　　　　　　样式 2　　　　　　样式 3　　　　　　样式 4

图 4-3　单集视频常见的封面样式

可以看到，在样式1和样式2的封面中，都将片名放置在了上方。但样式1的图片是简单的平铺，而样式2的图片添加了一个边框。在样式3和样式4的封面

中，片名都被放置在了下方。但样式3的片名被放在了图片中，并且避开了点赞量的位置，而样式4的片名与图片被分别放置在背景图上，虽然有两行片名，但第2行片名被点赞量挡住了，只有第1行片名可以清楚地显示出来。

由此可见，即便只有图片和片名这两个元素，只要运营者发挥创意，自由地进行设计和组合，就能制作出独特的封面效果。

不过，运营者可能觉得剪视频要用一个软件，制作封面又要用另一个软件，太麻烦了。其实，利用剪映电脑版就可以实现使用一个软件完成视频剪辑和封面制作，并且还可以导出封面图片，以便发布时进行上传。下面介绍在剪映电脑版中制作图片+片名的单集视频封面的操作方法，效果如图4-4所示。

图 4-4　效果展示

步骤01 打开剪映电脑版，在首页单击"开始创作"按钮，如图4-5所示。

图 4-5　单击"开始创作"按钮

步骤02 进入视频编辑界面，在"媒体"功能区的"本地"选项卡中单击"导入"按钮，如图4-6所示。

步骤03 弹出"请选择媒体资源"对话框，❶选择相应的图片，❷单击"打开"按钮，如图4-7所示。

步骤04 执行操作后，即可将图片素材导入到"本地"选项卡中，如图4-8所示。

图 4-6　单击"导入"按钮　　　　　　　图 4-7　单击"打开"按钮

步骤05 在"媒体"功能区中，❶切换至"素材库"选项卡，❷在"热门"选项区中单击白场素材右下角的"添加到轨道"按钮🔘，如图4-9所示，即可将其添加到视频轨道中。

图 4-8　导入"本地"选项卡　　　　　图 4-9　单击"添加到轨道"按钮（1）

步骤06 切换至"本地"选项卡，将图片素材拖曳至画中画轨道，如图4-10所示。

步骤07 ❶在"播放器"面板的右下角单击"适应"按钮；❷在弹出的列表框中选择"9∶16（抖音）"选项，如图4-11所示，即可更改视频比例。

图 4-10　将素材拖曳至画中画轨道　　　图 4-11　选择"9∶16（抖音）"选项

★ 专家提醒 ★

视频比例会影响导出的封面图片比例，因此运营者要根据发布平台的封面要求来进行设置。如果平台的视频类型是竖屏，那么视频比例最好是9∶16；如果平台的视频类型以横屏为主，那么视频比例最好是16∶9。

步骤08 调整图片素材的位置，如图4-12所示。

图4-12 调整图片素材的位置

★ 专家提醒 ★

如果运营者想更快、更方便地调整图片的位置，可以在"画面"操作区的"基础"选项卡中，直接输入图片中显示的"位置"参数，就能马上完成图片位置的调整。这个方法也适用于调整其他参数。

步骤09 ❶切换至"画面"操作区的"蒙版"选项卡；❷选择"矩形"蒙版；❸调整蒙版的位置和大小；❹设置"圆角"参数为50，如图4-13所示。

图4-13 设置"圆角"参数（1）

步骤10 选择白场素材，❶调整白场素材的位置；❷在"基础"选项卡的"位置大小"选项区中设置"缩放"参数为189%，如图4-14所示，使白场素材的画面大于图片素材的蒙版画面。

图 4-14　设置"缩放"参数

步骤11 ❶为白场素材也添加一个"矩形"蒙版；❷调整蒙版的位置和大小；❸设置"圆角"参数为50，如图4-15所示，即可制作出一个白色边框。

图 4-15　设置"圆角"参数（2）

步骤12 ❶切换至"基础"选项卡；❷在"背景填充"列表框中选择"颜色"选项，如图4-16所示。

步骤13 在展开的"颜色"选项区中选择一个合适的色块，如图4-17所示，为封面添加一个背景颜色，即可完成封面图片的制作。

步骤14 ❶切换至"文本"功能区；❷展开"文字模板"选项卡；❸单击相应文字模板右下角的"添加到轨道"按钮➕，如图4-18所示。

图 4-16　选择"颜色"选项　　　　　　　　图 4-17　选择一个色块

步骤15　执行操作后，即可在视频的起始位置添加一个文字模板，在"文本"操作区的"基础"选项卡中修改两段文本的内容，如图4-19所示。

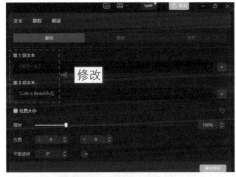

图 4-18　单击"添加到轨道"按钮（2）　　　图 4-19　修改文本内容

步骤16　在第1段文本框右侧单击"展开"按钮█，展开文字编辑界面，❶更改文字字体；❷在"预设样式"选项区中选择一款合适的样式，如图4-20所示。

步骤17　用与上面相同的方法，❶更改第2段文本的字体，❷为其设置一款预设样式，如图4-21所示。

图 4-20　选择预设样式　　　　　　　　图 4-21　设置预设样式

步骤 18 在预览区域调整文字的位置，如图4-22所示。

图 4-22　调整文字的位置

步骤 19 ❶拖曳文字右侧的白色边框，调整文字的持续时长，使其与视频时长保持一致；❷在视频轨道的起始位置单击"封面"按钮，如图4-23所示。

步骤 20 弹出"封面选择"对话框，❶在"视频帧"选项卡中拖曳时间指示器至视频末尾，选取合适的封面图片；❷单击"去编辑"按钮，如图4-24所示。

图 4-23　单击"封面"按钮　　　　　图 4-24　单击"去编辑"按钮

步骤 21 弹出"封面设计"对话框，运营者还可以为选择的封面图片添加模板和文本，或者进行裁剪和重选。如果不需要进行调整，可以单击"完成设置"按钮，如图4-25所示，完成封面的设置。

步骤 22 在界面右上方单击"导出"按钮，如图4-26所示。

步骤 23 弹出"导出"对话框，❶修改作品名称；❷单击"导出"按钮，如图4-27所示，即可导出视频和封面图片。

图 4-25　单击"完成设置"按钮

图 4-26　单击"导出"按钮（1）

图 4-27　单击"导出"按钮（2）

★ 专家提醒 ★

　　导出完成后，视频和封面图片会被放置在一个文件夹中，运营者可以选择删除视频，只保留封面图片。另外，封面图片除了可以用来上传至平台，还可以作为视频的封面，操作方法在第 10 章中进行了介绍，感兴趣的读者可以前往学习。

2. 系列视频的封面

　　系列视频指的是用多个视频展示同一部电影或影视的内容。一般来说，如果影视的内容比较多、剧情比较复杂，运营者就可以运用系列视频的形式来进行展示，避免单条视频的时长太长，影响观众的观看体验，也避免对内容进行不必要的删减。

扫码看教学视频　扫码看成品效果

　　系列视频的封面可以是一张封面图片用在多个视频上，制作方法与单集视频的封面一样，不过封面中除了图片和片名，最好加上观看顺序；也可以是一张整体图片，例如三联屏封面，是用 3 个视频展示一部影视作品，这 3 个视频的封面可

以拼凑成一幅比例为16∶9的横屏图，如图4-28所示。

图 4-28　三联屏封面

　　在剪映中借助三联屏素材就可以轻松制作图片+片名的三联屏封面，效果如图4-29所示。但是，整体封面无法作为视频封面进行上传和添加，还需要将其拆分成单个的竖屏封面，如图4-30所示。下面介绍具体的操作方法。

图 4-29　效果展示

图 4-30　三联屏封面拆分效果

步骤 01 在"本地"选项卡中导入一张三联屏素材和图片素材，如图4-31 所示。

步骤 02 ❶将图片素材添加到视频轨道中；❷将三联屏素材添加到画中画轨道中，如图4-32所示。

图 4-31　导入相应的素材　　　　图 4-32　将素材添加到相应的轨道中

步骤 03 在"播放器"面板中设置视频比例为16：9，如图4-33所示。

步骤 04 选择三联屏素材，在"画面"操作区的"基础"选项卡中，设置"混合模式"为"正片叠底"模式，如图4-34 所示，即可去除三联屏素材中的白色。

图 4-33　设置视频比例为 16 ： 9　　　　图 4-34　设置"混合模式"

步骤 05 在"文本"功能区的"新建文本"选项卡中，单击"默认文本"选项右下角的"添加到轨道"按钮，如图4-35所示，为视频添加一段文本。

步骤 06 在"文本"操作区的"基础"选项卡中，❶输入中文片名；❷设置合适的字体；❸选择一个合适的预设样式，如图4-36所示。

步骤 07 调整文字的位置和大小，如图4-37所示。

图 4-35　单击"添加到轨道"按钮

图 4-36　选择预设样式

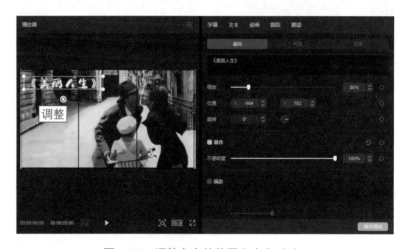

图 4-37　调整文字的位置和大小（1）

★ 专家提醒 ★

　　由于在上传三联屏封面时是分为 3 个竖屏封面单独上传的，因此在放置片名时最好不要将文字放置在黑线上，尽量让黑线位于两个文字或两个字母的中间，这样可以避免在制作单独的竖屏封面时文字被截断。

　　步骤08　用与上面相同的方法，再添加一段文本，❶输入英文片名；❷设置文字字体；❸选择一个预设样式；❹调整文字的位置和大小，如图4-38所示。

　　步骤09　单击"封面"按钮，弹出"封面选择"对话框，单击"去编辑"按钮，如图4-39所示。

　　步骤10　弹出"封面设计"对话框，单击"完成设置"按钮，完成封面的设置，单击"导出"按钮，如图4-40所示，将视频和封面图片导出。

图 4-38　调整文字的位置和大小（2）

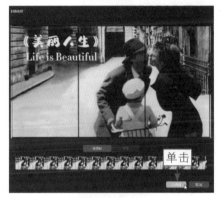

图 4-39　单击"去编辑"按钮

图 4-40　单击"导出"按钮

步骤 11　导出完成后，即可获得一张三联屏封面的整体图片，但还需要将它拆分为3张单独的竖屏封面。新建一个草稿文件，将上一步导出的三联屏封面图片导入"本地"选项卡，并添加到视频轨道中，如图4-41所示。

步骤 12　在"播放器"面板中设置视频比例为9：16，如图4-42所示。

图 4-41　将素材添加到视频轨道

图 4-42　设置视频比例为 9：16

步骤13 调整封面的大小和位置，使左边第1个部分的图片内容铺满屏幕，如图4-43所示。

图 4-43　调整封面的大小和位置（1）

步骤14 将左边第1个部分的画面设置为封面，在"封面设计"对话框中，单击"完成设置"按钮确认，如图4-44所示，并导出第1个视频的封面。

图 4-44　单击"完成设置"按钮

步骤15 导出完成后，在"导出"对话框中单击"关闭"按钮，返回视频编辑界面，在预览区域调整封面的大小和位置，使第2个部分的画面内容铺满屏幕，如图4-45所示。

步骤16 由于之前设置过封面，此时原来的"封面"按钮已经变成了封面的缩略图，将鼠标指针移至缩略图上，单击右上角的"删除封面"按钮 🔳，如图4-46所示。

步骤17 弹出信息提示框，单击"确定"按钮，如图4-47所示，即可删除之前设置的封面。

图 4-45　调整封面的大小和位置（2）

图 4-46　单击"删除封面"按钮

图 4-47　单击"确定"按钮

步骤18　将第2个部分的画面设置为封面并导出，即可完成第2个视频封面的制作。再次调整封面的大小和位置，使第3个部分的内容铺满屏幕，如图4-48所示。用与上面相同的方法，清除之前的封面，将第3个部分的画面设置为封面并导出，即可完成三联屏封面的拆分。

图 4-48　调整封面的大小和位置（3）

 封面范例2：图片+片名+推荐语

推荐语通常是一句话或几个概括性的词语。例如，运营者对电影的点评和感悟、电影的类型和剧情，或者是电影的上映日期、获奖成绩和在电影史上的地位。总之，要能引起观众的注意，让他们对视频的内容产生好奇，从而观看视频。

1. 单集视频的封面

单集视频的封面比较小，因此推荐语可以尽量简短一些，如图4-49所示。

下面介绍在剪映电脑版中制作图片+片名+推荐语的单集视频封面的操作方法，效果如图4-50所示。

扫码看教学视频　　扫码看成品效果

图 4-49　有推荐语的单集视频封面　　　　图 4-50　效果展示

步骤 **01** 在剪映中导入封面背景图片，并将其添加到视频轨道中，如图4-51所示。

步骤 **02** 在"文本"功能区的"新建文本"选项卡中，单击"默认文本"选项右下角的"添加到轨道"按钮，如图4-52所示。

步骤 **03** 在"文本"操作区的"基础"选项卡中，❶输入片名，❷设置一款合适的字体，如图4-53所示。

步骤 **04** ❶切换至"花字"选项卡；❷选择一个合适的花字样式，如图4-54所示。

图 4-51　添加到视频轨道

图 4-52　单击"添加到轨道"按钮

图 4-53　设置一个字体

图 4-54　选择花字样式

步骤05　用与上面相同的方法，再添加一段文本。在"基础"选项卡中，❶输入推荐语；❷设置一款字体；❸设置"字号"参数为12；❹为文字设置一个合适的颜色，如图4-55所示。

步骤06　在"基础"选项卡中，❶选中"背景"复选框；❷设置一个合适的背景颜色，如图4-56所示，即可为文字添加背景效果，让推荐语更醒目。

图 4-55　设置合适的颜色

图 4-56　设置一个背景颜色

步骤07 在预览区域调整两段文本的位置和大小，如图4-57所示。

步骤08 在"封面选择"对话框中将视频起始位置的画面设置为封面，单击"去编辑"按钮，如图4-58所示，在"封面设计"对话框中单击"完成设置"按钮确认，最后将封面图片导出即可。

图 4-57　调整文本的位置和大小

图 4-58　单击"去编辑"按钮

2. 系列视频的封面

由于版面更大，在系列视频的封面中添加推荐语时可以安排更多的内容，设计不同的样式和段落，如图4-59所示。

扫码看教学视频　扫码看成品效果

图 4-59　添加了推荐语的系列视频封面

图4-60所示为图片+片名+推荐语的三联屏封面效果。运营者在制作时可以先制作出三联屏图片，再在图片上添加片名和推荐语。完成整体封面的制作后，再拆分成单独的竖屏封面，如图4-61所示。下面介绍具体的操作方法。

图 4-60　三联屏封面效果

图 4-61　三联屏封面拆分效果

步骤01 在剪映中导入一张制作好的三联屏封面背景图片，并添加到视频轨道中，如图4-62所示。

步骤02 在"文本"功能区的"新建文本"选项卡中，单击"默认文本"选项右下角的"添加到轨道"按钮，即可添加一段文本，如图4-63所示。

图 4-62　将素材添加到视频轨道中

图 4-63　添加一段文本

步骤 03 ❶输入片名；❷设置一个字体；❸设置一个预设样式，如图4-64所示。

步骤 04 用同样的方法，再添加一段文本。在"基础"选项卡中，❶输入推荐语；❷设置一款字体；❸设置一个预设样式，如图4-65所示。

图 4-64 设置预设样式（1）

图 4-65 设置预设样式（2）

步骤 05 在预览区域调整两段文本的位置和大小，如图4-66所示，即可完成三联屏整体封面的制作，最后用前面介绍的方法进行封面的拆分即可。

图 4-66 调整文字的位置和大小

封面范例3：图片+片名+序号/日期

什么样的视频需要加序号呢？当然是系列视频，这样做可以让观众了解观看顺序，而按照顺序观看视频有利于观众理解视频内容。运营者为系列视频添加序号时，可以先制作一个多屏封面，再依

扫码看教学视频　　扫码看成品效果

66

次添加序号；也可以为系列内的每个视频制作一个相同的单集封面，再在封面上添加序号，如图4-67所示。

图 4-67　添加序号的封面

当然，除了用阿拉伯数字作为序号，运营者还可以用上、中、下，以及第1集和第2集等方式进行标注，只要能表达明确的先后顺序，并保持统一即可。

另外，有些视频还会标注一个日期，这个日期一般是运营者制作视频的时间，如图4-68所示。这个日期在观众观看视频时并没有什么实质性的帮助，但是可以提高观众对视频的兴趣和账号的好感。试想一下，如果一部电视剧刚开播不久，运营者就做好了相应的视频，感兴趣的观众可能就想通过视频来了解具体内容，而且观众也会产生有人一起追剧的陪伴感，更愿意等待运营者接下来的更新。

而且，账号主页的每个视频上都会显示点赞量，如果观众发现视频发布还没多久，点赞量就已经很高了，自然会产生好奇，想看看这个视频有什么吸引人的地方，能获得这么多人的喜爱和赞同。这样一来，也就提高了视频的播放量。

不过，单集视频的封面展示面积太小，如果添加了太多信息，反而会让观众觉得杂乱拥挤，失去观看的兴趣，用相同的封面图片单独作为封面的系列视频也是如此。因此，多屏封面的系列视频比较适合添加制作日期，但是运营者也要保证一个系列的视频同时完成制作。

运营者也可以在封面上同时添加序号和日期，如图4-69所示，只要两个内容

的位置不重叠即可。

图 4-68　添加制作日期的封面

图 4-69　同时添加序号和日期的封面

　　图4-70所示为图片+片名+序号的三联屏封面效果，图4-71所示为三联屏封面拆分效果。可以看到，数字序号是从左向右排列的，也就是视频的观看顺序为从左到右。下面介绍具体的制作方法。

图 4-70　三联屏封面效果

图 4-71　三联屏封面拆分效果

步骤 01　在剪映中导入封面背景图片，并添加到视频轨道中，如图 4-72 所示。

步骤 02　添加一段文本，在"文本"操作区的"基础"选项卡中，❶输入片名；❷选择一款合适的字体；❸设置一个预设样式，如图4-73所示。

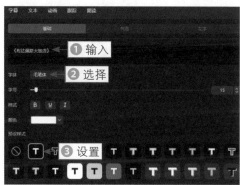

图 4-72　将素材添加到视频轨道　　　　图 4-73　设置预设样式

步骤 03　在预览区域调整文字的大小和位置，如图4-74所示。

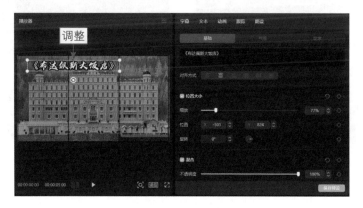

图 4-74　调整文字的大小和位置（1）

步骤 04　❶在文本上单击鼠标右键，弹出快捷菜单；❷选择"复制"命令，如图4-75所示，复制一份文本。

步骤 05　❶在片名文本的上方单击鼠标右键；❷在弹出的快捷菜单中选择"粘贴"命令，如图4-76所示，即可粘贴复制的文本。

★ 专家提醒 ★

运营者也可以用【Ctrl+C】和【Ctrl+V】组合键来进行复制、粘贴的操作。方法为：选择相应的文本，按【Ctrl+C】组合键进行复制，拖曳时间指示器至要粘贴文本的位置，按【Ctrl+V】组合键即可。

图 4-75　选择"复制"命令　　　　　　　　图 4-76　选择"粘贴"命令

步骤06 ❶修改文字内容；❷更改文字字体，如图4-77所示。

步骤07 用同样的方法，复制数字文本并粘贴两份，然后修改粘贴的两段文本内容，如图4-78所示。

图 4-77　更改文字字体　　　　　　　　　图 4-78　修改文本内容

步骤08 调整数字1的大小和位置，如图4-79所示。

图 4-79　调整文字的大小和位置（2）

步骤09 分别调整数字2和数字3的位置和大小，如图4-80所示。最后用前面介绍的方法进行封面的导出和拆分即可。

图 4-80　调整文字的大小和位置（3）

★ 专家提醒 ★

为了让封面更美观，序号应该尽量保持在同一水平线上。运营者可以在调整好第1个序号的位置后，将后面两个序号的 Y 参数设置为与第1个序号的 Y 参数相同，就可以使3个序号处在同一水平线上了。

另外，如果运营者想让序号对称分布，可以先确定好第1个序号的位置。然后将第2个序号的 X 参数设置为0，这样可以保证第2个序号位于整个画面的竖轴中心线上。最后将第3个序号的 X 参数设置为与第1个序号的 X 参数相反即可。

030　封面范例4：多屏封面，完整展示图片内容

单集视频的封面比较小，因此图片也会变小；而系列视频中常见的三联屏封面虽然增加了宽度，但高度没有变化，显示面积依然比较狭窄。另外，如果系列视频的集数超过了3集，那么继续用三联屏封面就不太合适了。此时，运营者

扫码看教学视频　扫码看成品效果

就可以制作六联屏封面，在提高封面美观度的同时，也能更完整地展示图片内容，如图4-81所示。

图 4-81　六联屏封面

　　在使用六联屏封面时，运营者要注意3点。第1点，不能为了使用六联屏封面就在视频中插入不必要的内容，使视频的时长变长，从而强行增加视频集数。这样做会大大降低视频的质量，要知道，视频内容才是根本，好看的封面只是锦上添花。

　　第2点，如果系列视频的集数超过了6集，此时六联屏封面可能就不太适合了，可以用单集视频的封面加上序号作为封面。例如，集数很多，单集时长又很长的电视剧解说就适合用这种样式。

　　第3点，尽量保持六联屏封面的完整性，这样才能展示出它的美感和价值。其实，不只是六联屏封面，多屏的整体封面都需要注意这一点，单集封面反而不会被影响。

　　图4-82所示为六联屏封面效果，图4-83所示为六联屏封面拆分效果。借助一张六联屏素材就可以制作出来。下面介绍具体的制作方法。

图 4-82　六联屏封面效果

图 4-83 六联屏封面拆分效果

步骤 01 在剪映中导入图片素材和六联屏素材，先后将六联屏素材和图片素材添加到视频轨道中，如图4-84所示。

步骤 02 将六联屏素材拖曳至画中画轨道，使其起始位置与图片素材的起始位置对齐，如图4-85所示。

图 4-84 添加素材　　　　　图 4-85 调整素材的位置

步骤 03 在"画面"操作区的"基础"选项卡中，设置"混合模式"为"正片叠底"模式，如图4-86所示。

步骤 04 执行操作后，即可在"播放器"面板中查看图片素材的位置与大小，如图4-87所示，可以看出图片无法填满六联屏素材，上下还有许多黑色区域。

图 4-86　设置"混合模式"　　　　　　　图 4-87　查看图片素材的位置与大小

步骤 05 为了填满六联屏素材，运营者需要调整图片的位置和大小。❶设置图片的"缩放"参数为289%；❷设置"位置"选项的*X*参数为-1589、*Y*参数为107，如图4-88所示，即可完成封面背景的制作。

步骤 06 添加片名文本，❶选择一款字体；❷设置一个预设样式，如图4-89所示。

图 4-88　设置"位置"参数（1）　　　　　　图 4-89　设置预设样式

步骤 07 设置片名"位置"选项的*X*参数为-711、*Y*参数为1454，如图4-90所示，调整片名的位置。

步骤 08 再添加推荐语文本，设置相应的字体，如图4-91所示。

图 4-90　设置"位置"参数（2）

图 4-91　设置相应的字体

步骤 09 ❶选中"背景"复选框；❷选择一个合适的颜色，如图4-92所示，即可为推荐语添加一个背景。

步骤 10 设置推荐语"位置"选项的*X*参数为500、*Y*参数为-725，如图4-93所示，调整推荐语的位置。

图 4-92　选择一个颜色

图 4-93　设置"位置"参数（3）

步骤 11 再添加6段字体、预设样式相同的序号文本，设置序号1"位置"选项的*X*参数为-1130、*Y*参数为428，序号2"位置"选项的*X*参数为0、*Y*参数为428，序号3"位置"选项的*X*参数为1130、*Y*参数为428，序号4"位置"选项的*X*参数为-1130、*Y*参数为-1440，序号5"位置"选项的*X*参数为0、*Y*参数为-1440，序号6"位置"选项的*X*参数为1130、*Y*参数为-1440，部分参数设置如图4-94所示。

步骤 12 将视频起始位置的画面设置为封面并导出。新建一个草稿文件，导入六联屏封面，❶设置视频比例为9∶16；❷调整图片的位置和大小，使第1部分的内容铺满屏幕，如图4-95所示。后续的操作方法与拆分三联屏的方法相似，此处不再赘述，教学视频中会进行详细的操作演示，有需要的读者可以前往观看学习。

图 4-94　设置"位置"参数（4）

图 4-95　调整图片的位置和大小

031　封面范例5：冲出边框，让角色更立体

　　为封面添加边框可以增强封面的统一性和整齐度，但如果将封面图片中的角色、物体抠出进行放大，制作冲出边框的效果，会提高封面的吸引力，还能让角色或者物体显得更突出，如图4-96所示。

扫码看教学视频　扫码看成品效果

　　图4-97所示为冲出边框的三联屏整体封面效果，图4-98所示为三联屏封面拆分效果，运营者只需要在制作三联屏封面的基础上添加边框并进行抠像即可。下面介绍具体的操作方法。

图 4-96　冲出边框效果的封面

图 4-97　三联屏封面效果

图 4-98　三联屏封面拆分效果

步骤 01 在剪映中导入白底素材和黑底素材，将白底素材添加到视频轨道，如图4-99所示。

步骤 02 选择白底素材，❶切换至"蒙版"选项卡；❷选择"矩形"蒙版，如图4-100所示。

图 4-99　将白底素材添加到视频轨道　　　　图 4-100　选择"矩形"蒙版

步骤 03 ❶设置矩形蒙版"大小"选项的"长"参数为1750、"宽"参数为940；❷设置"圆角"参数为27，如图4-101所示。

步骤 04 将黑底素材添加到画中画轨道中，❶为其添加"矩形"蒙版；❷设置"大小"选项的"长"参数为1700、"宽"参数为890；❸设置"圆角"参数为27，如图4-102所示，即可制作一个边框素材。

图 4-101　设置"圆角"参数（1）　　　　图 4-102　设置"圆角"参数（2）

步骤 05 将视频画面设置为封面并导出。然后新建一个草稿文件，导入边框素材、图片素材和三联屏素材，再将图片素材添加到视频轨道，将边框素材添加到画中画轨道，如图4-103所示。

步骤06 在"基础"选项卡中设置边框素材的"混合模式"为"滤色"模式，如图 4-104 所示，即可去除画面中的黑色，并保留白色边框，使图片显示出来。

图 4-103　添加相应的素材　　　　图 4-104　设置"混合模式"（1）

步骤07 在第2条画中画轨道中再次添加图片素材，如图4-105所示。

步骤08 在"抠像"选项卡中选中"智能抠像"复选框，如图4-106所示，将图片中的人像抠出来。

图 4-105　添加图片素材　　　　图 4-106　选中"智能抠像"复选框

步骤09 将三联屏素材添加到第3条画中画轨道中，设置其"混合模式"为"正片叠底"模式，如图4-107所示，即可完成角色冲出边框的三联屏图片制作。

步骤10 添加片名文本，❶选择一款字体；❷设置一个预设样式，如图4-108所示。

步骤11 添加3段字体和预设样式相同的序号文本，如图4-109所示。

步骤12 设置片名文本的"缩放"参数为 67%，选择"位置"选项的 X 参数为 1237、Y 参数为 893；设置序号 1 的"缩放"参数为 80%，选择"位置"选项的 X 参数为 −1212、Y 参数为 −738；设置序号 2 的"缩放"参数为 80%，选择"位置"选项

的 X 参数为 0、Y 参数为 -738；设置序号 3 的"缩放"参数为 80%，设置"位置"选项的 X 参数为 1212、Y 参数为 -738，即可调整各文本的位置和大小，如图 4-110 所示。

图 4-107　设置"混合模式"（2）

图 4-108　设置预设样式

图 4-109　添加序号文本

图 4-110　调整文本的位置和大小

步骤 13 将视频起始位置的画面设置为封面并导出，根据前面的操作方法将三联屏封面进行拆分即可。

032　片头文案1：自我介绍+影片介绍，快速切入主题

片头文案是观众点击视频后马上看到的内容，往往起到导入、激发观众观看欲望的作用。另外，观众点开视频后，并不能马上将注意力投入到视频中。如果视频一开始就是影视内容，观众可能会因为注意力不集中而忽略，对后续的观看和理解产生影响，而设置片头文案就可以给观众一些缓冲和反应的时间。

如果运营者不想花太多精力在设计片头文案上，可以用自我介绍+影片介绍的方式，快速切入视频主题。

1. 自我介绍

在片头文案中加入自我介绍有两个目的，一是为了拉近运营者和观众的距离，一句"大家好，我是××××"虽然很简单，但会给观众一种朋友间的对话交流感，消除一些陌生感；二是为了增加观众对账号的印象，当观众面对一个陌生账号的视频和一个有印象的账号的视频时，选择后者的可能性更大。

不过，给观众留下印象需要从方方面面入手，自我介绍只是其中的一小步。因此运营者不需要设计多么复杂的自我介绍，这样反而会让观众失去继续观看的兴趣，甚至可能会留下不好的印象。最简单的方式是简单问好之后，直接介绍账号名称。

2. 影片介绍

影片介绍最核心、最基本的要素就是影片名称，运营者可以只介绍影片名称，就开始后面的解说和分析。当然，运营者也可以在影片名称的基础上添加一些富有吸引力的介绍语，例如影片的获奖记录、口碑，如图4-111所示。

图 4-111　影片介绍

与自我介绍一样，影片介绍也要尽可能地简短、扼要。毕竟，对观众而言，自我介绍和影片介绍都只是开胃菜，剧情解说才是值得期待的大餐。如果观众被开胃菜填饱了肚子，哪里还有精力去关注后面的大餐呢？

033 片头文案2：抛出话题，引起观众的思考和兴趣

运营者在刚开始制作视频时就要思考一个问题：如何让观众愿意留下来继续观看视频，而不是刚点开就关掉呢？要解决这个问题，需要运营者从各方面进行努力，其中一种方法就是在片头抛出一个观众会感兴趣的话题，从而吸引他一直看下去。

一个好的话题可以引起观众的兴趣和思考，让他对接下来的视频内容有所期待，也能增加他留下评论、进行互动的可能性。这个话题可以是最近的热点新闻，也可以是大众喜欢或关注的事物，还可以是一个新奇、大胆的假设。注意，千万不要选择一些冷门、生僻或让人难以理解的话题。毕竟观众看视频主要是为了放松自己，复杂难懂的话题往往很难让人感兴趣。

另外，话题除了要能引起观众的兴趣，还要与视频内容有联系。如果观众被话题引起了兴趣，接下来的视频内容却与话题毫无关系，观众的兴趣就难以延续，甚至还会觉得被欺骗了。

而且，运营者在抛出话题后还需要进行解说。一方面可以让观众了解话题内容，从而更自然地引出视频内容；另一方面可以加深观众的兴趣，让观众继续停留。

例如，某个电影解说账号在解说一部关于人与猎豹共同生活、成长的电影时，就在片头抛出了这样一个话题："猎豹的手感是怎么样的呢？"绝大多数观众都没有养过猎豹，对猎豹的手感自然一无所知，因此很容易就会产生兴趣。接着，该账号就分享了养过猎豹的人的体验——"非常非常软""像只胖猫"，这些都能引发观众的想象和好奇心，从而对接下来的视频内容产生期待，如图 4-112 所示。

图 4-112　在片头抛出话题，引起观众的兴趣

034　过渡文案：快速回顾剧情，唤起观众的记忆

过渡文案也是片头文案的一种，常用在系列视频的续集中。例如，这个系列视频有4集，那么除第1集之外的3集视频在片头都可以添加过渡文案。

之所以要添加过渡文案，而不用常规的片头文案或直接继续讲解剧情，是因为观众看完第1个视频后，如果接着看第2个视频，两个视频内容的切换会有些生硬，观众不一定能自己理清剧情的脉络。如果隔了一段时间再看后续的视频，观众很可能就会忘记第1个视频的内容，从而难以理解剧情。

因此，添加过渡文案既能让视频的切换显得自然、合理，又能带领观众一起回顾剧情，便于观众理解接下来的故事内容。不过，过渡文案也不能单纯地复述上一集视频的内容，还是要掌握一定的写作技巧的，如图4-113所示。

过渡文案的写作技巧	语言要简练、直白，时长最好控制在 10 秒左右
	提炼主要剧情，并找出与本集内容相关的地方

图 4-113　过渡文案的写作技巧

例如，像电视剧解说这类视频，集数可能比较多，更新的间隔时间也可能会长一些，此时过渡文案就能发挥其最大的作用，解决观众在等待更新的过程中遗忘剧情的问题。

不过，如果电影或电视剧是由一个个关联性不大的故事组成的，运营者可以以一个故事为一集内容，这样就无须添加过渡文案，用普通的片头文案即可。

035　片尾文案：升华主题，增加账号的存在感

如果一个视频或一个系列的最后一个视频在运营者讲解完以后就马上结束，会让观众觉得很突然，使观众积累的情绪难以纾解。因此，运营者应该设置相应的片尾文案，其作用如图4-114所示。

片尾文案的作用	升华影视主题，传播正能量思想
	留下思考的空间，让观众的情绪得以释放
	再次介绍账号，加深观众的印象

图 4-114　片尾文案的作用

根据片尾的不同作用，运营者可以设计主题式片尾、空镜头式片尾或互动式片尾，具体内容如下。

1. 主题式片尾

主题式片尾最重要的就是要精准概括电影、电视剧或综艺的主题思想。想设计一个好的主题式片尾，运营者要对影视剧情、背景和创作意图等内容非常了解，并具备一定的概括能力和语言表达能力，将核心思想用简单、轻松的语言表达出来。

要知道，如果主题概括错了，不管前面的视频内容多么精彩，观众都会对运营者产生怀疑和不信任，甚至会觉得视频内容是抄袭别人的。而如果运营者用深沉、晦涩的语言来表达主题，既会影响观众对主题思想的理解，又会影响观众的心情。

主题式片尾比较适合用在那些主旨明确、观点积极的影视作品解读上，这样既能降低概括主题的难度，又能向观众传递积极、正面的思想。

2. 空镜头式片尾

空镜头式片尾即不添加任何文案，只选取影视中好看或有意义的场景片段作为片尾。这种片尾是可以给观众留下一个空白的、可以释放情绪的片段，让观众的情绪慢慢平稳，也可以让观众可以不受打扰地思考和感悟视频内容。

空镜头式片尾适合用在主题不明确或主题比较宏大的影视作品上，例如主题为人与自然、万物有灵的纪录片。

3. 互动式片尾

互动式片尾是最常见、最简单、适用性最广的片尾，不论什么样的视频结尾都能用上。与其他两种片尾不同的是，互动式片尾更注重运营者与观众的交流和沟通，鼓励观众与账号进行互动，如图4-115所示。

互动式片尾最重要的一点就是要点明想要的互动内容，包括点赞、评论和关注账号等。例如，如果运营者在片尾只说希望大家多多支持自己，那么观众可能只会在心里觉得这个账号还不错，下次可以继续看他的视频，但不会有什么实质行动；如果运营者在片尾说如果大家觉得不错，请多多点赞支持自己，那么喜欢视频的观众就会明白点赞就是支持账号，因此会很愿意为视频点赞。

不过，运营者要注意不能提太多的互动内容，否则观众很容易觉得运营者贪心，什么都想要，从而产生反感。

图 4-115　互动式片尾

　　另外，运营者还可以预告下期要解说的作品名称，如果观众对这部作品感兴趣，很可能就会一直关注账号的更新。

第 **5** 章

8 个视频排版的要点和模板，风格独树一帜

本章要点　　一个好的视频，不仅要有美观的画面，还要有布局合理、个性独特的排版。要知道，有时独特的排版风格也能成为一个账号的标志，让视频从同类作品中脱颖而出。本章主要介绍 3 个排版要点和 5 种排版模板的制作方法，帮助运营者制作出美观、独特的视频效果。

 排版要点1：制作横屏影视画面

　　运营者在制作视频时，最好根据发布平台的常见视频形式来决定视频是横屏的还是竖屏的。但不管是横屏视频还是竖屏视频，视频中的影视画面最好是横屏的，这里的影视画面指的是电影、电视剧或综艺的内容。下面介绍制作横屏影视画面的3个原因。

1. 避免画面变形或不必要的裁剪

　　一般的影视作品都是横屏的，也就是说，运营者只要拿到素材后不对其进行裁剪就能保证影视画面是横屏的。这样一方面省去了不必要的步骤，另一方面也能避免在裁剪的过程中出现画面变形或缺失。

　　尤其是竖屏的视频，运营者可能觉得将影视画面也裁剪成竖屏的形式才能填满视频，其实这样做反而会给观众带来不好的观看体验，而且影视画面也会被拉长变形，最后得不偿失。

2. 满足平台和观众的习惯

　　图5-1所示为哔哩哔哩App中的一个解说视频，可以看到，该视频是横屏的，视频中的影视画面也是横屏的，符合平台的内容形式和观众的观看习惯，而且点击█按钮，还可以让视频变成横屏播放，这样能在避免画面变形的前提下放大画面，让观众拥有良好的观看体验。

图 5-1 哔哩哔哩 App 上的一个解说视频

3. 为其他内容留下足够的空间

一个完整的视频，除了影视画面，还需要有解说文案、片名等其他内容。对于竖屏视频，可以将要添加的内容安排在横屏画面的上下这两个位置，既不会挡住影视画面，又能清晰地传递信息。

图 5-2 所示为抖音 App 中的一个影视解说视频，可以看到，视频的上面是两行电影推荐语，中间是电影画面，下面是解说文案、电影名和序号，画面和文字信息都十分清楚地展示出来了。而且，观众在观看时还可以用双指按住画面并稍微放大，进入专注模式（右图），避免视频信息、按钮等内容干扰画面。

图 5-2　抖音 App 上的一个影视解说视频

037 排版要点2：在标题文案或视频中写上名称

这里的名称指的是影视作品的名称，即如果讲解的是电影，那就应该写明电影的名称；如果讲解的是电视剧，那就应该写明电视剧的名称；如果讲解的是综艺，那就应该写明综艺的名称。而且，如果是不同版本、系列的电影、电视剧或综艺，运营者还要写清楚是哪一个版本、系列中的哪一部。这样做有3个作用，具体如图5-3所示。

> 写清楚影视作品名称的作用
> - 吸引对这部作品感兴趣的观众观看视频
> - 让想看原片的观众可以根据名字进行查找
> - 避免运营者无意中制作了重复的内容

图 5-3　写清楚影视作品名称的作用

运营者可能觉得自己在最开始的时候已经提过一次作品的名字了，没必要特意加上。这种想法是错误的，不是每个观众都能注意到只说一次的内容，而且

与其让观众自己去翻看视频或者在评论区提问，不如运营者一开始就写上作品名称，为观众提供一个方便。毕竟，运营者给观众提供的不应该只是一个内容优质的视频，还应该提供一种良好的观看体验。

运营者可以在标题文案中写上名称，也可以在视频中写上名称，还可以同时在这两个地方都写上名称。

1. 在标题文案中写上名称

在标题文案中写上作品名称有两种方式，一种是直接在文案中写出来，如图5-4所示；另一种是用话题标签展示作品名称，如图5-5所示。

一般来说，直接在文案中写出来这种方式能更准确、更清晰地让观众明白。而由于一个视频可以添加多个标签，用话题标签展示作品名称这种方式有可能让观众产生误解，不知道哪一个标签才是作品名称，或者认错了标签。

另外，如果运营者选择直接在文案中写出作品名称，最好用书名号将名称与其他文案内容区别开来，例如图5-4中的《忠犬八公的故事》，这样可以让观众一目了然。运营者还可以在文案中用"片名：××××"的格式写出作品名称，这样也能避免观众混淆内容。

2. 在视频中写上名称

在视频中写上作品名称只需要运营者在制作视频时加上就可以了。名称的位置没有要求，可以在视频的下面，也可以在视频的上面，样式也没有要求，只要能够让观众看到即可，如图 5-6 所示。

图 5-4 直接在文案中写出作品名称

图 5-5 用话题标签展示作品名称

图 5-6 在视频中写上作品名称

 排版要点3：系列视频要标上观看顺序

在第4章中向大家介绍过为系列视频的封面添加序号的原因，这里也是同样的道理。运营者最好在封面和视频中都标上观看顺序，让观众可以根据顺序进行观看，以获得最佳的观看体验，如图5-7所示。

图 5-7 标上观看顺序的封面（上图）和视频内容（下图）

排版模板1：视频画面+解说文案

【效果展示】：视频画面+解说文案是最简单、基础的一种排版模式，运营者只需事先准备好素材，在剪映中调整视频比例、添加字幕和解说音频即可，效果如图5-8所示。

扫码看教学视频　扫码看成品效果

图 5-8　效果展示

下面介绍具体的操作方法。

步骤01　在剪映中导入素材，并将其添加到视频轨道中。❶在"播放器"面板中单击"适应"按钮；❷在弹出的列表中选择"9：16（抖音）"选项，如图5-9所示，即可将横屏的视频调整为竖屏。

步骤02　在视频轨道的起始位置单击"关闭原声"按钮，如图5-10所示，将视频静音，以便后续添加解说音频和背景音乐。

图 5-9　选择"9：16（抖音）"选项　　　　图 5-10　单击"关闭原声"按钮

步骤03　❶拖曳时间指示器至00:00:00:05的位置；❷在"文本"功能区的"新建文本"选项卡中，单击"默认文本"选项右下角的"添加到轨道"按钮，即可为视频添加一段默认文本，如图5-11所示。

步骤 04 在"文本"操作区的"基础"选项卡中，❶输入第1段解说文本，❷选择一款字体；❸设置一个预设样式，如图5-12所示。

图 5-11 添加一段默认文本　　　　　　图 5-12 设置预设样式

步骤 05 调整第1段解说文本的位置和大小，如图5-13所示。

图 5-13 调整文本的位置和大小

步骤 06 在保持文本被选中的情况下，按【Ctrl+C】组合键将其复制，按两次【Ctrl+V】组合键，在00:00:00:05的位置粘贴两段复制的文本，并分别修改为第2段和第3段解说文本，如图5-14所示。

步骤 07 按住【Ctrl】键的同时，依次选择3段文本，❶切换至"朗读"操作区；❷选择"知性女声"音色；❸单击"开始朗读"按钮，如图5-15所示。

步骤 08 稍等片刻后，即可生成对应的解说音频，如图5-16所示。

步骤 09 通过拖曳的方法，调整后面两段解说音频的位置，如图5-17所示。

图 5-14　修改文本内容

图 5-15　单击"开始朗读"按钮

图 5-16　生成相应的解说音频

图 5-17　调整解说音频的位置

★ 专 家 提 醒 ★

　　除了可以运用"文本朗读"功能生成解说音频，运营者也可以通过录音生成解说音频，还可以进行降噪和变声处理，具体的操作方法将在第 6 章中进行介绍，感兴趣的读者可以前往学习。

　　步骤 10　根据解说音频的位置，调整 3 段解说文本的位置和时长，如图 5-18所示。

　　步骤 11　在"音频"功能区的"音乐素材"|"纯音乐"选项卡中，单击相应音乐右下角的"添加到轨道"按钮➕，如图 5-19所示，为视频添加一段背景音乐。

　　步骤 12　❶拖曳时间指示器至视频结束的位置；❷单击"分割"按钮❚❚，将多余的音频分割出来并自动选择；❸单击"删除"按钮🗑，如图 5-20所示，将其删除。

图 5-18　调整文本的位置和时长

图 5-19　单击"添加到轨道"按钮

步骤 13 选择剩下的音频，在"音频"操作区的"基本"选项卡中，设置"音量"参数为-20.0dB，如图5-21所示，让背景音乐不会影响到朗读音频，即完成了视频画面+解说文案的排版设计。

图 5-20　单击"删除"按钮

图 5-21　设置"音量"参数

040　排版模板2：作品名+视频画面+解说文案

【效果展示】：运营者可以先准备添加了解说音频的素材，再运用"识别字幕"功能生成对应的字幕，最后添加相应的作品名并设置字体样式，效果如图5-22所示。

扫码看教学视频　　扫码看成品效果

图 5-22　效果展示

下面介绍具体的操作方法。

步骤01　在剪映中导入一段添加好解说音频和背景音乐的素材，并将其添加到视频轨道中，在"播放器"面板中设置视频比例为9∶16，如图5-23所示。

步骤02　在"文本"功能区的"智能字幕"选项卡中，单击"识别字幕"选项中的"开始识别"按钮，如图5-24所示，即可开始识别视频中的解说音频。

图 5-23　设置视频比例

图 5-24　单击"开始识别"按钮

步骤03　稍等片刻，即可生成对应的解说文本，如图5-25所示。

步骤04　调整解说文本的内容，在适当位置添加标点符号。选择第2段文本，在"文本"操作区的"基础"选项卡中，❶选择一款合适的字体；❷设置"字号"参数为10；❸设置一个预设样式，如图5-26所示。

图 5-25　生成相应的解说文本

图 5-26　设置预设样式

步骤 05 在预览区域调整第2段解说文本的位置和大小，如图5-27所示。

图 5-27　调整文本的位置和大小（1）

★ 专家提醒 ★

运用"识别字幕"功能生成的文本默认是一个整体，只需设置其中一段文本的样式、位置和大小，就能让其他文本被同步设置。如果运营者想单独进行设置，只需在"文本"操作区的"基础"选项卡中取消选中"文本、排列、气泡、花字应用到全部字幕"复选框即可。

运用"文稿匹配""识别歌词""本地字幕"功能生成的字幕也是同样的情况。

步骤 06 拖曳时间指示器至视频的起始位置，在"文本"功能区的"新建文本"选项卡中，单击"默认文本"选项右下角的"添加到轨道"按钮⊕，如图5-28所示，添加一段默认文本。

步骤 07 拖曳文本右侧的白色拉杆，将文本的时长调整为与视频时长一致，如图5-29所示。

图 5-28　单击"添加到轨道"按钮　　　　　图 5-29　调整文本的时长

步骤 08 ❶输入作品名；❷选择一款字体；❸设置一个预设样式；❹调整作品名的位置和大小，如图5-30所示。

图 5-30　调整文本的位置和大小（2）

041 **排版模板3：作品名+视频画面+解说文案+亮点**

【效果展示】：亮点即这部作品中与众不同、能引起观众观看兴趣的地方，包括获得的奖项、豆瓣评分、票房成绩和演员阵容等，选取其中最有吸引力的一两点即可，效果如图5-31所示。

扫码看教学视频　扫码看成品效果

图 5-31　效果展示

下面介绍具体的操作方法。

步骤 01　在剪映中导入一段素材，并将其添加到视频轨道中，在"播放器"面板中设置视频比例为9：16，如图5-32所示。

步骤 02　运用"识别字幕"功能，识别视频中的解说音频，并生成相应的解说文本，如图5-33所示。

图 5-32　设置视频比例　　　　　图 5-33　生成相应的解说文本

步骤 03　选择第1段文本，在"文本"操作区的"基础"选项卡中，❶选择一款合适的字体；❷设置"字号"参数为13；❸设置一个预设样式，如图5-34所示。

步骤 04　在"位置大小"选项区中，❶设置"缩放"参数为106%；❷设置"位置"选项的Y参数为-722，如图5-35所示，即可调整文字的位置和大小。

图 5-34　设置预设样式

图 5-35　设置 Y 参数

步骤05　在视频起始位置添加一段片名文本，将其时长调整为与视频时长一致。❶选择一款字体；❷设置一个预设样式；❸在预览区域调整文字的位置和大小，如图5-36所示。

图 5-36　调整文本的位置和大小（1）

步骤06　在视频起始位置添加一段默认文本，将文本的时长调整为与视频时长一致，如图5-37所示。

图 5-37　调整文本的时长

步骤07 ❶输入亮点内容；❷选择一款字体；❸在预览区域调整亮点内容的位置和大小，如图5-38所示。

图 5-38　调整文本的位置和大小（2）

042　排版模板4：作品名+视频画面+解说文案+序号

【效果展示】：添加序号是为了让观众了解视频的观看顺序，序号的格式多种多样，可以用阿拉伯数字，也可以用中文数字，还可以用表示顺序的词语，效果如图5-39所示。

扫码看教学视频　扫码看成品效果

图 5-39　效果展示

下面介绍具体的操作方法。

步骤 01　在剪映中导入一段素材，并将其添加到视频轨道中，在"播放器"面板中设置视频比例为9∶16，如图5-40所示。

步骤 02　运用"识别字幕"功能，识别视频中的解说音频，并生成相应的解说文本，如图5-41所示。

图 5-40　设置视频比例　　　　　　　　图 5-41　生成相应的解说文本

步骤 03　检查并修改解说文本的内容，选择第1段文本，在"文本"操作区的"基础"选项卡中，❶选择一款合适的字体；❷设置"字号"参数为11；❸设置一个预设样式，如图5-42所示。

步骤 04　在"位置大小"选项区中，❶设置"缩放"参数为115%；❷设置"位置"选项的Y参数为-872，如图5-43所示，即可调整文字的位置和大小。

图 5-42　设置预设样式　　　　　　　　图 5-43　设置 Y 参数

步骤 05　在视频起始位置添加一段片名文本，将其时长调整为与视频时长一致，❶选择一款字体；❷设置一个预设样式；❸在预览区域调整文字的位置和大小，如图5-44所示。

图 5-44　调整文本的位置和大小（1）

步骤06 在视频起始位置添加一段默认文本，将文本的时长调整为与视频时长一致，如图5-45所示。

图 5-45　调整文本的时长

步骤07 ❶输入序号内容；❷选择一款字体；❸设置一个预设样式；❹调整序号的位置和大小，如图5-46所示。

图 5-46　调整文本的位置和大小（2）

043 排版模板5：添加账号信息

【效果展示】：在视频中加入账号信息，一方面可以提高视频的辨识度和个性化，让观众一眼就能认出你的视频；另一方面可以加深账号给观众的印象，让观众记住你，效果如图5-47所示。

扫码看教学视频　扫码看成品效果

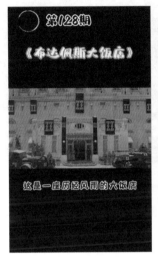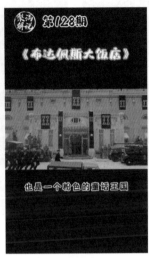

图 5-47　效果展示

下面介绍具体的操作方法。

步骤01 在剪映中导入一段素材，并将其添加到视频轨道中，在"播放器"面板中设置视频比例为9∶16，如图5-48所示。

步骤02 运用"识别字幕"功能，生成相应的解说文本，如图5-49所示。

图 5-48　设置视频比例　　　　图 5-49　生成相应的解说文本

步骤 03 选择第3段文本，在"文本"操作区的"基础"选项卡中，❶选择一款合适的字体；❷设置"字号"参数为10；❸设置一个预设样式，如图5-50所示。

步骤 04 在"位置大小"选项区中，❶设置"缩放"参数为115%；❷设置"位置"选项的Y参数为-867，如图5-51所示，调整文字的位置和大小。

图 5-50 设置预设样式

图 5-51 设置 Y 参数

步骤 05 在视频起始位置添加一段片名文本，将其时长调整为与视频时长一致，❶选择一款字体；❷设置一个预设样式；❸在预览区域调整文字的位置和大小，如图5-52所示。

图 5-52 调整文本的位置和大小（1）

步骤 06 在"文本"功能区中，❶切换至"文字模板"选项卡；❷单击相应文字模板右下角的"添加到轨道"按钮➕，如图5-53所示，即可在视频起始位置添加一个文字模板。

步骤 07 调整文字模板的时长，使其与视频的时长一致，如图 5-54 所示。

图 5-53　单击"添加到轨道"按钮　　　　　图 5-54　调整文本的时长

步骤 08 ❶ 修改文字模板的内容；❷ 调整文字模板的位置和大小，如图 5-55 所示。

步骤 09 再添加一段默认文本，并调整文本的时长。❶ 输入文字内容；❷ 为序号设置一款字体；❸ 设置一个预设样式；❹ 调整序号的位置和大小，如图 5-56 所示。

图 5-55　调整文本的位置和大小（2）

图 5-56　调整文本的位置和大小（3）

第 *6* 章

8 种解说风格和配音技巧，IP 人设这样造

**本章
要点**　　当运营者完成了解说内容的撰写以后，就需要决定用什么样的解说风格来制作视频。另外，一个好的解说视频，还需要搭配悦耳又个性化的解说音频，才能更出彩。本章主要介绍解说原则、4 种常见的解说风格、配音原则和 4 种实用的配音技巧，帮助运营者打造账号的独特魅力。

044　解说原则：尊重影视内容，拒绝恶意剪辑

在制作视频前，运营者一定要了解解说的原则，并严格遵守。具体来说，解说原则包括尊重影视内容和拒绝恶意剪辑，下面介绍两条原则的具体内容和遵守原则的措施。

1. 尊重影视内容

有些人喜欢看阖家欢乐的喜剧片，觉得悲剧片是无痛呻吟；有些人喜欢看伤感痛心的悲剧片，觉得喜剧片是无脑搞笑。其实，这都是个人的喜好问题，本身没有对错，只要不用自己的喜好去评判、攻击别人，彼此相互尊重即可。

运营者当然也有自己的喜好偏向，但是运营者的账号会吸引粉丝关注，因此运营者更要注意自己的言行，避免对粉丝产生不良的影响和导向。

具体来说，运营者在解说的过程中可以加入自己的感受和评价，但不能只因个人的喜好而对不喜欢的影视作品加以批评、攻击。这既是对影视内容的不尊重，也是运营者专业性不够强的体现。

甚至有些运营者因为不喜欢电影或电视剧的结局，就利用素材剪辑一个自己喜欢的结局，并将其作为剧情内容进行解说。这种胡乱剪辑的行为虽然不是出于恶意，但也是对影视内容的不尊重和对观众的误导。

其实，运营者可以在前期挑选影视作品时就避开自己不喜欢的类型。这样一方面可以让运营者不必面对自己不喜欢的作品，另一方面也能避免运营者因为不喜欢而制作出观点片面、质量低的视频，影响观众的观感和对账号的好感。

2. 拒绝恶意剪辑

恶意剪辑指的是出于讨厌、抹黑、诋毁等目的对影视素材进行有计划的剪辑拼接并发布，从而误导观众，影响作品、角色甚至演员的形象和评价。

例如，在小说《红楼梦》中，"木石前盟"（林黛玉与贾宝玉）和"金玉良缘"（薛宝钗与贾宝玉）这两对情缘一直是大众讨论的热点，有些人觉得林黛玉和贾宝玉才更般配，也有些人觉得薛宝钗与贾宝玉更般配。

这本来只是个人喜好和观点的不同，但有人想法太偏激，对林黛玉产生了厌恶、仇视的情绪，特意剪辑了相关影视作品中林黛玉的某些行为，并配上恶意的解读文字，试图抹黑林黛玉这个角色。

这个视频发布后，同样讨厌林黛玉的人纷纷表示赞同和支持，但也有更多人对这个视频没有好感，觉得是对林黛玉这个角色的污蔑，严重影响了林黛玉的声

誉和形象。

要知道，恶意剪辑这种行为已经违背了尊重影视内容这条原则，而且还通过恶意剪辑去伤害、侮辱影视作品和人，这是一种不道德的行为，自然会被用户谴责、厌恶。另外，恶意剪辑违背了平台的规则，并且可能对作品和人的名誉权造成侵害，属于违规甚至违法行为，会受到处罚。

运营者进行恶意剪辑可能是为了排解个人的负面情绪，也可能是为了某些利益。但这样做得到的好处只是一时的，运营者和账号会受到用户的抵制、平台的下架和封号，甚至是法律的严惩。这种得不偿失的行为，运营者千万不要做。

解说风格1：为角色取一个固定的名字

有些运营者在对影视作品进行解说时，不会用角色原来的名字，而是根据角色地位和性别取一个统一的名字，例如女主角就叫小美，男主角就叫小白。

这样做有3个好处，第1个好处是降低了视频侵权的风险；第2个好处是让用户不必去记复杂的角色名，可以更专注在剧情内容上；第3个好处是为用户带来一种新奇的体验，从而提高账号的辨识度。

但是，这样做会让用户很难进入情境，也很难引起用户的共鸣，还会破坏影视作品本身的严肃性和庄重性。因此，如果是现实类、历史类等题材偏沉重的影视作品就不适合这种解说风格。

解说风格2：在解说的同时插入自己的思考

有的运营者解说一部影视作品只是简单地概括剧情，而有的运营者会在介绍剧情的基础上加入自己的思考和想法，让视频内容更丰富、更有价值。

毕竟，如果用户只是想看剧情介绍，那么他完全可以去查看作品简介，不需要点开你的视频。因此，为了吸引和留住用户，运营者需要在视频中添加一些新的、有价值的东西。例如，对角色行为的评价、自己身边类似的故事、同类型电影推荐等。

如果用户在你的视频中除了可以了解作品剧情，还能收获一些额外的知识，那么他对账号的好感就会增加很多，也更愿意关注账号，等待新的视频。

但是，运营者往视频里加内容也是要经过斟酌的，好的内容可以为视频锦上添花，而那些没有价值的、片面的、偏激的内容只会大大降低用户的观看体验和好感。

⓵ 解说风格3：适当夸大内容，加深用户印象

前面说到在解说影视作品时，要尊重影视内容，这里又说要夸大内容，是不是互相矛盾了呢？

其实不是的。这里说的夸大内容并不是指违背作品本意去歪曲、虚构事实，而是指在某个无伤大雅的地方进行夸大。这样可以在尊重影视内容的基础上为视频增加一个亮点。

例如，某运营者喜欢在每次解说时将打斗的武器都说成是40米长刀。这种做法一方面形成了该运营者的个人特色，让用户可以记住账号；另一方面，由于40米长刀曾经是一个热梗，因此大部分用户都能领会其代表的含义，也就不难体会到夸大内容所带来的新奇感和趣味性。

⓸ 解说风格4：抛出问题，引起用户互动

不管是不是做影视剪辑，所有的运营者都会遇到这样一个难题：如何让用户更多、更积极地与自己进行互动呢？毕竟，加强与用户的互动不仅可以让视频和账号数据更好看，还可以让运营者更了解目标群体，以便调整视频风格，吸引更多的用户成为粉丝。

一个比较简单并且实用的方法就是运营者要主动抛出问题，用问题来引起用户的交流欲望，从而获得比较多的互动。需要注意的是，运营者的问题最好来源于视频中的影视作品，这样不会显得突兀，能轻松地将用户的注意力引导到问题上。常见的问题类型如图6-1所示。

想象类：如果你碰到了这样的事，会怎么做

常见的问题类型 ──── 现实类：你在生活中碰到过哪些类似的事情

评价类：你觉得 ×× 是个怎么样的人

图 6-1　常见的问题类型

另外，运营者在抛出问题时还要考虑问题和影视作品的适配度。例如，在讲解一部虚构类电影时，你问用户在生活中有没有经历过类似的事件，用户就很难给出回答，毕竟没有人在那个虚构的空间生活过；但是运营者可以问一些想象类的问题，比如"要是你生活在那个世界，最想做的事情是什么？"这个问题没有

门槛，用户就会更愿意发挥想象力来回答。

不过，运营者要特别注意，一些本身比较敏感的影视作品、剧情内容就不适合用来提问了，这样反而容易引起争议，甚至升级成骂战，给账号带来负面影响。

配音原则：在舒适听觉体验的基础上彰显特色

可能有些运营者觉得用独特的声音可以吸引更多的用户，于是花费很多精力在制作奇特的音频效果上。然而，这样做的效果却事与愿违。

会出现这样的结果，主要是运营者没有分清主次。解说内容才是视频持续吸引用户的法宝，解说音频只能起辅助作用。而且，很多运营者制作出的音频效果并不好听，反而还会让人觉得不舒服，不想继续听下去。其实，想制作好的解说音频效果只需要遵守以下两个原则即可。

1. 提供舒适的听觉体验

有些人看到不好看的画面会选择不看，听到不好听的声音自然也会选择不听，这是很正常的现象。因此，运营者在制作音频效果时，至少要保证音频是好听的。这里的"好听"并不是要求制作"天籁之音"，而是音频要能给人提供舒适的听觉体验。

舒适是一个很宽泛的标准，可能很难具体地描述出要求，但运营者可以在制作时，规避掉那些可能让人不舒适的声音，就能得到一个好的音频效果。例如，如果声音很尖锐，或者声音忽大忽小，甚至伴有挠玻璃等奇怪的背景音，这样的声音很容易引起人们的不适和厌恶，运营者千万不要用在解说音频中。

2. 适当发挥创意，为音频添加个人特色

如果所有人的视频都使用相同的声音，那么用户就很难对运营者的解说音频产生印象，更不会一听到声音就能知道是谁。因此，运营者需要为解说音频添加一些个人特色。

其中，最简单的方法就是原声配音。每个人的声音都不太一样，一个人的声音也能成为他的个人名片。对运营者来说，原声配音既能节省成本，又能给视频打上个人水印，一举两得。不过，当解说内容比较多时，原声配音可能花费比较多的时间和精力，运营者最好根据实际情况进行选择。

除了原声配音，运营者还可以用软件自动生成相应的解说音频，并进行变声。例如，在剪映电脑版中，运营者可以输入解说文案，再运用"文本朗读"功

能生成对应的音频，还可以对生成的音频进行变声处理。这种方法可以轻松、快速地批量生成音频，大大降低时间成本，但可能和别人视频中的声音重复。

050 配音技巧1：原声录音，轻松降噪

【效果展示】：在剪映电脑版中，运营者只要为电脑连上相应的麦克风设备，就可以直接录制解说音频，还可以运用"音频降噪"功能优化音频效果，视频效果如图6-2所示。

扫码看教学视频　扫码看成品效果

图 6-2　视频效果展示

下面介绍在剪映电脑版中进行原声配音和降噪的操作方法。

步骤01 将视频素材添加到视频轨道中，单击"关闭原声"按钮 ，如图6-3所示，将视频静音。

步骤02 单击时间线面板中的"录音"按钮 ，如图6-4所示。

图 6-3　单击"关闭原声"按钮　　　图 6-4　单击"录音"按钮

步骤03 弹出"录音"面板，单击录制按钮⚫，如图 6-5 所示，即可开始录音。

步骤04 单击停止按钮■，即可结束录音。单击✕按钮，关闭"录音"面板，调整录音音频的时长，如图6-6所示。

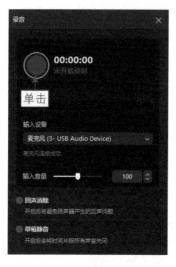

图 6-5　单击录制按钮

图 6-6　调整音频的时长

步骤05 在"音频"操作区的"基本"选项卡中，选中"音频降噪"复选框，如图6-7所示。

步骤06 拖曳时间指示器至视频起始位置，为视频添加合适的背景音乐，如图6-8所示。

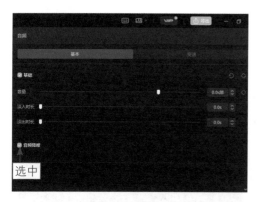

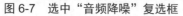

图 6-7　选中"音频降噪"复选框

图 6-8　添加背景音乐

步骤07 设置背景音乐的"音量"参数为-20.0dB，如图6-9所示。

图 6-9　设置"音量"参数

051 **配音技巧2：巧用变声，女声变男声**

【效果展示】：运营者录制完解说音频后，还可以为其添加变声效果，并设置一定的变声参数，让音频更富有变化，例如可以将女声变成男声，视频效果如图6-10所示。

扫码看教学视频　扫码看成品效果

图 6-10　视频效果展示

下面介绍在剪映电脑版中为录音添加变声效果的操作方法。

步骤01 将素材添加到视频轨道中，单击"录音"按钮📷，单击录制按钮⏺，如图6-11所示，开始录音。

步骤02 录音结束后，调整录音音频的时长，如图6-12所示。

图 6-11　单击录制按钮

图 6-12　调整音频的时长

步骤03 ❶选中"音频降噪"复选框；❷选中"变声"复选框，如图6-13所示。

步骤04 ❶在"变声"下拉列表中选择"大叔"音色；❷设置"音调"参数为70，如图6-14所示，调整变声效果。

图 6-13　选中"变声"复选框

图 6-14　设置"音调"参数

步骤05 为视频添加合适的背景音乐，如图6-15所示。

步骤06 设置背景音乐的"音量"参数为-20.0dB，如图6-16所示。

图 6-15　添加背景音乐　　　　　　　　图 6-16　设置"音量"参数

 配音技巧 3：文本朗读，一键生成

【效果展示】：如果运营者不想自己配音，可以运用"文本朗读"功能一键生成相应的解说音频，不仅节省时间，还有多种朗读音色可供选择，视频效果如图 6-17 所示。

扫码看教学视频　扫码看成品效果

图 6-17　视频效果展示

下面介绍在剪映电脑版中运用"文本朗读"功能一键生成解说音频的操作方法。

步骤01 将素材添加到视频轨道中，❶切换至"文本"功能区；❷单击"默认文本"选项右下角的"添加到轨道"按钮➕，如图6-18所示。

步骤02 ❶输入第1段解说文案的内容；❷选择一款合适的字体；❸设置一个预设样式，如图6-19所示。

图 6-18　单击"添加到轨道"按钮

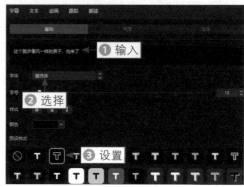

图 6-19　设置预设样式

步骤03 调整文字的大小和位置，如图6-20所示。

步骤04 按【Ctrl+C】组合键复制该段文字，连续3次按【Ctrl+V】组合键，粘贴3段复制的文本，如图6-21所示。

图 6-20　调整文字的大小和位置

图 6-21　粘贴 3 段文字

步骤05 将粘贴的3段文本修改为对应的内容，如图6-22所示。

步骤06 全选4段文本，❶切换至"朗读"操作区；❷选择"知识讲解"音色；❸单击"开始朗读"按钮，如图6-23所示，稍等片刻，即可生成对应的朗读音频。

图 6-22　修改文字内容

图 6-23　单击"开始朗读"按钮

步骤07 ❶调整音频的位置和时长；❷根据音频的位置和时长，调整对应文本的位置和时长，如图6-24所示。

步骤08 为视频添加合适的背景音乐，并设置其"音量"参数为-20.0dB，如图6-25所示。

图 6-24　调整文本的位置和时长

图 6-25　设置"音量"参数

 配音技巧4：音色设计，打造辨识度高的独特声音

【效果展示】：对于运营者用"文本朗读"功能生成的音频，可以为其添加变声效果，来设计出独特的解说音频，提高声音的辨识度，视频效果如图6-26所示。

扫码看教学视频　扫码看成品效果

图 6-26　视频效果展示

下面介绍在剪映电脑版中设计个性音色的操作方法。

步骤 01　将素材添加到视频轨道中，❶切换至"文本"功能区；❷单击"默认文本"选项右下角的"添加到轨道"按钮 ➕，如图6-27所示，添加一段默认文本。

步骤 02　❶输入第1段文案内容；❷选择一款字体；❸设置一个预设样式，如图6-28所示。

图 6-27　单击"添加到轨道"按钮

图 6-28　设置预设样式

步骤 03　调整文字的大小和位置，如图6-29所示。

步骤 04　将文字复制一份，并粘贴在视频的起始位置，修改相应的文字内容，如图6-30所示。

图 6-29　调整文字的大小和位置　　　　　图 6-30　修改文字内容

步骤 05　全选两段文本，❶切换至"朗读"操作区；❷选择"亲切女声"音色；❸单击"开始朗读"按钮，如图6-31所示。

步骤 06　❶调整朗读音频的位置和时长；❷调整两段文本的位置和时长，如图6-32所示。

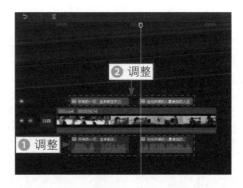

图 6-31　单击"开始朗读"按钮　　　　　图 6-32　调整文本的位置和时长

步骤 07　全选两段音频，如图6-33所示。

图 6-33　全选两段音频

步骤 08 ❶选中"变声"复选框；❷在"变声"下拉列表中选择"扩音器"音色；❸设置"强弱"参数为50，如图6-34所示。

图 6-34　设置"强弱"参数

步骤 09 为视频添加合适的背景音乐，如图6-35所示。

步骤 10 设置背景音乐的"音量"参数为-20.0dB，如图6-36所示。

图 6-35　添加背景音乐

图 6-36　设置"音量"参数

第 7 章

10 个涨粉与变现技巧，
助你成为电影解说大 V

本章要点

　　掌握了视频制作技巧，运营者就可以将视频发布到相应的平台上，以吸引更多的关注和机会，完成变现了。为了获得更多的收益，运营者还要掌握一些涨粉技巧和变现方式。本章以抖音平台为例，主要介绍 4 个涨粉技巧和 6 种变现方式，让运营者通过影视剪辑实现变现。

054 涨粉技巧1：积极参加平台的话题和挑战

运营者想要涨粉，最快的方法就是获得热度，从而提高账号的曝光率和流量，让更多的人看到、了解甚至关注账号。但是，热度从哪里来呢？这里有一个以低成本、高热度、大流量的方法，那就是积极参加平台的话题和挑战。

抖音官方会根据近期的热门事件发起相关的挑战和话题，来吸引用户关注和参与，提高平台的热度和浏览量；一些品牌也会借助抖音平台发起挑战和话题，以达到宣传和推广的目的，如图7-1所示。

当然，不管是平台还是品牌发起的挑战和话题，都自带一定的热度，运营者只要参与就能获得免费的流量。而且，参与挑战和话题的视频会统一展示在相应的挑战或话题界面中，方便用户浏览同类视频的同时，也提高了视频的曝光率。

图 7-1　抖音上的话题和挑战

运营者可以根据账号定位和热度有选择性地参与挑战和话题。下面介绍找到和挑选挑战或话题的方法。

1. 找到挑战或话题的方法

在抖音App中有专属的挑战榜，并且根据热度进行排名，运营者可以在挑战榜中选择合适且有一定热度的挑战进行参与。

具体操作方法为：❶在抖音App的"首页"界面中点击搜索按钮，进入搜索界面，默认显示"抖音热榜"的内容；❷滑动界面至底部，点击"查看完整热点榜"按钮，进入"抖音热榜"界面；❸切换至"挑战榜"选项卡即可，如图7-2所示。

运营者选择好要参与的挑战后，点击该挑战右侧的"立即参与"按钮，进入"快拍"界面，上传或拍摄相关视频，根据提示完成操作即可。

图 7-2 查看挑战榜

运营者在抖音发布视频时可以添加一些相关的话题，如果用户正好搜索话题内容，就会看到运营者的视频，为其增加一定的曝光率。但话题没有专门的榜单，运营者需要自行搜索话题内容或点击别人视频中的话题，才能进入话题界面，查看热度和相关视频。

具体操作方法为：在搜索框中输入"2022世界杯"并搜索，❶在搜索结果中切换至"话题"选项卡；❷选择对应的话题；❸运营者也可以在带有"2022世界杯"话题的视频中点击该话题标签，进入该话题界面，如图7-3所示。

图 7-3 进入话题界面

2. 挑选挑战或话题的方法

有些挑战和话题的热度非常高，却与运营者的账号定位没有关系，如果运营者强行参与，的确可以在短时间内获得一波流量和关注，但从账号的长远发展来看，会对账号的专业性和粉丝的信任度产生负面影响。

例如，运营者在一个娱乐向的挑战中发布的视频非常搞笑，吸引了很多用户观看视频和关注账号，实现了涨粉的目的。但是，账号本身的定位并不是搞笑，因此被搞笑视频吸引来的粉丝对后续的更新内容很难产生兴趣，最后很可能不再观看账号发布的视频甚至取消关注。

另外，账号原有的粉丝是因为定位和内容才关注账号的，运营者发布的搞笑视频与定位和以往的内容背道而驰，很容易让粉丝觉得运营者"不务正业"，对账号的好感和信任度也会降低。由此可见，运营者发布与自身定位不符的内容，即便获得了许多新粉丝，也不一定能留下他们，而且还会影响原有的粉丝对账号的观感。

因此，运营者在挑选挑战或话题时，要注意其与账号定位的关联性，并在策划视频内容时多思考，找到一个合适的切入角度。例如，抖音上2022年世界杯的挑战和话题热度非常高，运营者如果想参与进去，可以选择解说与世界杯足球赛相关的电影，也可以制作往届世界杯精彩片段的混剪视频。

055 涨粉技巧2：选取热门的作品和角度，制作系列视频

对于一个影视类视频账号，最基础、最有效的涨粉方法就是制作内容优良的视频。毕竟，运营者只有提供内容优质且数量足够的视频，才能让用户了解账号的水平，从而让用户成为账号的粉丝并持续关注账号动态。

不过，运营者在制作视频时，除了根据自己的喜好选择作品，还可以根据作品热度和讨论度来进行选择，有热度的影视作品能为视频带来一波关注和流量。那么，运营者怎样了解一部影视作品的热度高不高呢？又该从哪些方面来制作相关的视频呢？下面介绍3个选取热门作品和角度制作视频的技巧。

1. 多方面查证作品的热度

什么样的影视作品算得上热度高、讨论度高呢？其实有一个很简单的判断方法，当运营者在不同的平台上都能看到很多关于某部作品的话题和讨论时，那么这部作品就是真的很火，可以用来作为视频主题。

另外，运营者还可以根据作品的相关话题和视频的数据来判断作品的热度。例如，在抖音中搜索《万里归途》这部电影，可以看到该电影解说视频的点赞量和播放量都很可观，而在"话题"选项卡中该电影的话题已经有54.0亿次的播放量了，相关衍生话题的播放量也基本在千万次以上，足以说明这部电影的火爆程度，如图7-4所示。

运营者在挑选作品时，最好多方面进行查证，要找到真正热度高并且讨论度也高的作品，这样制作出来的视频才能吸引更多的用户观看。

图 7-4　抖音上《万里归途》的相关视频和话题

2. 选取合适的角度

选好了作品，运营者还要思考从什么角度去策划和制作视频，争取将作品的热度最大化地作用到视频上。毕竟，如果只是简单地进行影视解说，那么运营者的视频很难从同类视频中脱颖而出，也就很难获得更多的热度了。

总的来说，运营者可以从深度和稀缺度两个方面来策划视频的内容。其中，从深度方面策划视频内容指的是将别人视频里没有介绍清楚的内容讲全、讲透，但是运营者要注意不能选一些大众都熟知的内容，这样的视频毫无新意；也不能选择敏感的内容，避免产生不良的导向。

而从稀缺度方面策划视频内容指的是选择别人视频里很少出现的内容，注意是很少出现，而不是从未出现。如果一个内容很少出现，说明这可能是一个被很多人忽视但仍值得去介绍的内容；但如果一个内容从未出现，只能说明大家对这个内容根本不感兴趣，没有讨论度和关注度的内容，就算再稀缺也没有什么作用。

例如，在很多人的视频中都提到了某部电影是根据真实事件改编的，那么运营者就可以做一期介绍真实事件的视频，让用户对电影有更深入的了解。

3. 制作系列视频

一部影视作品的热度并不是只有一两天，而是会持续一段时间，因此运营者也不应该制作一两个视频，而是要策划一个系列视频，以便保持热度和吸引关注。

要知道，单个视频很难给用户留下深刻印象，也很容易淹没在同类主题的视频中。但是，如果运营者挑选几个关注度高的话题制作成系列视频，带领用户从台前到幕后、从角色到剧情，全方位地了解这部作品，那么用户也很容易成为账号的忠实粉丝，一直等待系列视频的更新。

而且，制作系列视频还有利于提升账号的专业性，避免用户给账号贴上蹭热度的标签。如果运营者在某部影视作品正热门的时候制作了一个简单的解说视频，那么用户很可能觉得账号是在蹭热度，对视频的质量也会有所怀疑；而如果运营者为某部热门作品精心制作了一系列视频，用户就会觉得运营者在认真地展示、解读该作品，从而提升了对账号专业性的认可和信任。

涨粉技巧3：购买DOU+，助力视频热度

DOU+是抖音官方提供的流量加热工具，运营者可以利用它来对视频进行加热，从而达到增加点赞评论量、粉丝量、主页浏览量等目的，提高账号的影响力。不过，投放DOU+的视频不能有营销属性，而且要选择内容优质、基础数据表现不错的视频，让它借助DOU+实现进阶性突破。

运营者可以从视频播放界面进入"DOU+上热门"界面，只需要在视频中点击▇▇按钮，在弹出的"分享给朋友"面板中点击"上热门"按钮即可，如图7-5所示。

图 7-5　从视频播放界面进入"DOU+ 上热门"界面

另外，运营者还可以从创作者服务中心界面进入"DOU+上热门"界面。❶在"我"界面的右上角点击▤按钮；❷在弹出的列表中选择"创作者服务中心"选项，进入相应的界面；❸点击"全部"按钮；❹在弹出的"我的服务"面板中点击"上热门"按钮，如图7-6所示。

图 7-6　点击"上热门"按钮

执行操作后，即可进入"DOU+上热门"界面，如图7-7所示。虽然从不同方法进入的"DOU+上热门"界面布局稍有差别，但内容是一样的，都由"我想要""我要推广的视频是"和"我想选择的套餐是"这3部分组成。

其中，"我想要"板块需要运营者设置想达到的目的和效果；"我要推广的视频是"板块需要运营者选择投放DOU+的视频，最少要选择一个，最多可以选择5个；"我想选择的套餐是"板块需要运营者选择相应的加热套餐，不同的套餐预计达到的效果和持续时长不同，需要的金额也不同。

另外，在"我想选择的套餐是"板块中点击"切换至自定义推广"按钮，可以切换至"我的推广设置是"板块。在这里，运营者可以对推广时长、方式、金额和效果等内容进行个性化设置，使推广效果更符合运营者的需求，如图7-8所示。

设置完成后，运营者支付相应的金额即可完成DOU+的投放。但是，运营者要注意，投放DOU+并不是万能的，努力提高自己的视频质量才是涨粉的关键。

图 7-7　进入"DOU+ 上热门"界面　　　图 7-8　"我的推广设置是"板块

 涨粉技巧4：其他平台引流，实现粉丝迁移

如果运营者在其他平台上也有账号，可以将这些账号的粉丝吸引到抖音平台上来，既实现了粉丝的迁移，达到了涨粉的目的，又增加了与粉丝沟通的渠道，便于与粉丝交流。不过，要完成粉丝迁移，运营者还需要注意以下两个方面。

1. 保持名称的统一

如果运营者想在多个平台经营同一个账号，那么最好给账号起一个统一的名称，这样既方便粉丝快速找到对应的账号，也可以避免别有用心之人用同样的名称骗取粉丝的信任，甚至进行金钱诈骗，给运营者带来不必要的麻烦，影响账号的声誉。

保持名称统一有两种方法。第1种是多个平台用同一个名称，这是最简单、有效的方法，但如果有的平台上已经有这个名称的账号了，就无法保持统一了。第2种方法是多个平台的账号名称格式统一，例如都以"小张的"为开头，后面添加不同的后缀，这样一看就能知道这几个账号是有联系的。

2. 引导的方法和频率

虽然越早完成粉丝迁移，就能越快获得更多粉丝，但是运营者也不能操之过急。毕竟，如果引导不当，反而会失去粉丝的喜爱和关注。因此，运营者要注意

引导的方法和频率。

首先，运营者可以在个人简介的位置，写上其他平台的账号信息，这样既能向粉丝传递相关信息，又不会打扰到粉丝。其次，运营者可以在文章和视频的结尾或评论区中留下引导话语，例如"关注抖音同名账号，看更多精彩解说"，有兴趣的粉丝很可能就会去抖音关注账号。不过，这种引导话语不要频繁出现，否则会影响粉丝观看内容的心情，还可能让粉丝觉得运营者很功利，导致选择取关。

058　变现方式1：中视频伙伴计划，播放量就是收益

中视频伙伴计划是由西瓜视频、抖音和今日头条这3个平台共同举办的激励活动，运营者如果成功加入了中视频伙伴计划，就可以将视频的播放量转化为收益，只要视频的质量好、热度高，就能源源不断地获得现金收益。

加入中视频伙伴计划一共分为两步，运营者要先提出申请，再完成申请任务，才算成功加入，播放量才能带来收益。提出申请和查看任务进度都需要在中视频伙伴计划的界面中进行，运营者可以通过在创作者服务中心界面的"我的服务"面板中点击"中视频计划"按钮进入，如图 7-9 所示；也可以输入并搜索"中视频伙伴计划"，在搜索结果中点击"中视频伙伴计划"链接进入，如图 7-10 所示。

图 7-9　点击"中视频计划"按钮　　　图 7-10　点击"中视频伙伴计划"链接

在中视频伙伴计划的界面中，点击"查看进度"按钮，会弹出"你正在申请加入计划"对话框，显示当前申请任务的完成进度，如图7-11所示。而点击"活

动规则"链接，可以进入"中视频伙伴计划活动规则"界面，查看计划的内容和要求，如图7-12所示。

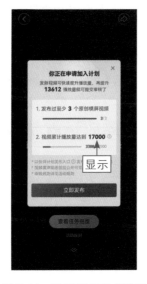

图 7-11　显示任务完成进度

图 7-12　查看计划的内容和要求

059　变现方式2：抖音带货，售卖影视周边与自营商品

抖音平台强大的电商功能为运营者提供了带货、开店等一系列的变现服务。运营者可以运用"商品橱窗"功能售卖自己店铺或他人店铺的商品，从而获得收益。

图7-13所示为某解说账号的商品橱窗界面，可以看到商品比较少，而且运营者自己没有开店，是通过售卖其他店铺的商品来赚取佣金的。这种方法的收益不是很高，但比较简单方便。

图7-14所示为某解说账号的自营店铺界面，可以看到很多商品都是该账号的定制款，说明运营者懂得将自己的账号价值转化为商业价值，拓宽了商品的种类。不过，这样做前期需要投入大量的资金和时间，如果运营者的账号还没有很多粉丝，或者运营者不想花太多精力在选品、设计上，就尽量不要选这种带货方式。

如果运营者想获得带货佣金，就要提高购买人数。比较常用的一种方法就是视频带货，即专门制作一期介绍商品的视频，并在视频中添加商品链接，点击该链接即可查看商品信息。

图 7-13 某账号的商品橱窗界面

图 7-14 某账号的自营店铺界面

060 变现方式3：星图商单，获得商业广告的合作机会

巨量星图是一个专业化的商业平台，商家和运营者可以在该平台上寻找合作机会，实现双方共赢，而平台也能起到监督、管理的作用。

图7-15所示是运营者为商业广告制作的视频，虽然该视频的目的是宣传产品和品牌，但运营者也并没有完全丢掉账号的特色，用解说的方式先将品牌短片介绍一下，再结合实际，突出品牌和产品的特点。

如果运营者的账号人气高，那么很容易就能接到广告，甚至还会有品牌与运营者进行独家合作；但人气一般的账号可能很难接到大广告，还需要继续运营，提高账号的粉丝数和热度。不过，运营者可以在"星图"界面

图 7-15 运营者为商业广告制作的视频

中挑选一些比较简单的任务去做，也能获得收益。运营者在创作者服务中心界面的"我的服务"面板中点击"星图商单"按钮，即可进入"星图"界面，如图7-16所示。

图 7-16 进入"星图"界面

061 变现方式4：站外播放激励计划，一键授权自动同步

不同的平台对创作者有不同的激励计划，如果运营者同时经营几个平台，那么收益也会变得很可观。但是，如果每个平台运营者都亲力亲为是不现实的，根本没有那么多的精力和时间。因此，抖音推出了站外播放激励计划，让运营者实现一键多平台同步，既提高了作品的曝光率，又能为运营者添加一条新的变现渠道。

不过，站外播放激励计划有一定的参与门槛，如果运营者的账号没有达到参与条件，在创作者服务中心界面的"我的服务"面板中，"站外激励"按钮呈上锁的状态。❶点击"站外激励"按钮，进入"站外播放激励计划"界面；❷会显示"未满足申请条件，暂时不能开通"，如图7-17所示。

等运营者的账号粉丝数达到1 000以上后，"站外激励"按钮就不会呈上锁的状态了。❶点击"站外激励"按钮，进入"站外播放激励计划"界面；❷选中相应的复选框；❸点击"加入站外播放激励计划"按钮即可，如图7-18所示。

图 7-17　显示相应的文字

图 7-18　点击"加入站外播放激励计划"按钮

062　变现方式5：影视宣发，流量与现金的双赢

随着短视频行业的蓬勃发展，越来越多的品牌开始重视短视频营销，影视行业也不例外。如今，一部电影或者电视剧准备开播时，出品方会主动联系一些影

视剪辑行业的大V进行合作，扩宽作品的宣传范围，加强作品的宣传力度。

对大V们来说，影视宣发不仅能带来现金收益，还可以带来一波免费的热度。因为宣发的机会并不是人人都能有的，最新的作品资讯可以为运营者吸引很大一波粉丝，实现流量与现金的双赢。

粉丝数量不多的运营者虽然可能无法获得参与影视宣发的机会，但是可以积极参加出品方发起的一些剪辑活动，既锻炼了视频制作的能力，又有机会获得奖金，何乐而不为呢？

 变现方式6：知识付费，售卖教学课程获得收益

当运营者的账号已经有一定的影响力，就可以考虑通过售卖教学课程的方式进行变现。这种变现方法的现金成本比较低，但花费的时间和精力比较多，运营者要制作相应的课程内容，再进行售卖，如图7-19所示。

图 7-19　影视剪辑的相关课程

这种面向所有用户售卖的课程属于"公共课程"，只要用户购买就能学。另外，运营者还可以招收徒弟来进行私人教学。不过，具体选择哪种教学方式还是要根据运营者的情况来进行安排。

第 *8* 章

7 个影视剪辑常用的技巧，剪映一学就会

本章要点　　为了制作出美观的视频效果，运营者需要了解剪映电脑版的使用方法，并掌握剪辑素材的时长、设置视频的播放速度、为视频设置背景样式、对素材进行镜像翻转、将素材进行倒放等的操作方法，从而提升视频制作效率。本章主要介绍 7 个基础又实用的剪辑技巧。

064 剪辑片段：导入素材并选取画面

【效果展示】：在剪映电脑版中，运营者可以通过分割和删除操作来留下需要的素材画面，去掉多余的素材片段，从而对素材的时长进行调整，效果如图8-1所示。

扫码看教学视频　　扫码看成品效果

图 8-1　效果展示

下面介绍在剪映电脑版中剪辑素材的操作方法。

步骤 01　打开剪映，在首页单击"开始创作"按钮，进入视频剪辑界面，在"本地"选项卡中单击"导入"按钮，如图8-2所示。

步骤 02　弹出"请选择媒体资源"对话框，❶选择相应的素材；❷单击"打开"按钮，如图8-3所示。

图 8-2　单击"导入"按钮　　　　　　图 8-3　单击"打开"按钮

步骤 03　执行操作后，即可将素材导入到"本地"选项卡中，单击素材右下角的"添加到轨道"按钮，如图8-4所示。

步骤 04　执行操作后，即可将素材添加到视频轨道中，如图8-5所示。

图 8-4　单击"添加到轨道"按钮

图 8-5　将素材添加到轨道中

步骤 05 ❶拖曳时间指示器至视频00:00:06:00的位置；❷单击"分割"按钮 ，如图8-6所示。

步骤 06 ❶自动选择分割出的后半段素材；❷单击"删除"按钮 ，如图8-7所示，即可删除多余的片段，调整素材的时长。

图 8-6　单击"分割"按钮

图 8-7　单击"删除"按钮

065　视频变速：设置播放速度并进行补帧

【效果展示】：通过设置视频的播放速度，也可以调整视频的时长。而且，剪映还提供了"智能补帧"功能，避免视频画面因为变速掉帧而卡顿，影响观感，效果如图8-8所示。

扫码看教学视频　扫码看成品效果

图 8-8 效果展示

下面介绍在剪映电脑版中调整视频播放速度并进行补帧的操作方法。

步骤01 在剪映中将素材导入到"本地"选项卡中，单击素材右下角的"添加到轨道"按钮➕，如图8-9所示，将素材添加到视频轨道中。

步骤02 ❶切换至"变速"操作区；❷在"常规变速"选项卡中拖曳滑块，设置"倍速"参数为0.5x；❸选中"智能补帧"复选框，如图8-10所示。

图 8-9 单击"添加到轨道"按钮　　　图 8-10 选中"智能补帧"复选框

步骤03 执行操作后，即可调整视频的播放速度并进行补帧，在视频轨道中可以查看素材的显示长度和播放速度，如图8-11所示。

步骤04 最后为视频添加合适的背景音乐即可，如图8-12所示。

图 8-11 查看素材的显示长度和播放速度　　　图 8-12 添加背景音乐

★专家提醒★

　　如果素材的原帧数无法满足后期处理过程中需要的帧数，画面就会出现卡顿的情况，此时就需要进行补帧了。在剪映中，只有对素材进行变慢调速和曲线变速时，才能进行补帧。

　　剪映提供了两种补帧的方式，一种是帧融合，另一种是光流法。其中，帧融合是指将前后两帧的画面融合生成新的一帧，这种方式主要是通过算法直接合成的，比较省时省力；光流法是指根据前后两帧的画面计算生成新的一帧，这种方式的补帧效果最好，视频的画面过渡看起来更自然，但计算生成的时间比较长。

066　设置背景：调整比例并设置背景样式

　　【效果展示】：在剪映中，运营者可以通过调整视频的比例，将横屏视频变成竖屏视频，还可以为其设置一个好看的背景样式，让画面内容更丰富，效果如图8-13所示。

扫码看教学视频　扫码看成品效果

图 8-13　效果展示

　　下面介绍在剪映电脑版中调整视频比例并设置背景样式的操作方法。

　　步骤01　在剪映中导入视频素材，并将其添加到视频轨道中，如图8-14所示。

　　步骤02　在"播放器"面板中，❶单击"适应"按钮；❷在弹出的下拉列表中选择"9∶16（抖音）"选项，如图8-15所示，即可调整视频的比例。

图 8-14　将素材添加到视频轨道

图 8-15　选择"9：16（抖音）"选项

步骤 03　在"画面"操作区的"背景填充"下拉列表中选择"样式"选项，如图8-16所示。

步骤 04　在展开的"样式"选项区中选择一个合适的背景样式，如图8-17所示。

图 8-16　选择"样式"选项

图 8-17　选择合适的背景样式

镜像翻转：提高视频的原创度

【效果展示】：有时候画面的角度不同，画面构图也会发生变化，通过剪映中的"镜像"功能，运营者可以翻转视频画面，提高视频的原创度。镜像翻转的前后对比效果如图8-18所示。

扫码看教学视频　扫码看成品效果

图 8-18　镜像翻转前后对比效果

下面介绍在剪映电脑版中对素材进行镜像翻转的操作方法。

步骤01 在剪映中将素材导入到"本地"选项卡中，单击素材右下角的"添加到轨道"按钮 ➕，如图8-19所示。

步骤02 执行操作后，即可将素材添加到视频轨道中，单击"镜像"按钮 ◪，如图8-20所示，即可翻转画面。

图 8-19　单击"添加到轨道"按钮　　图 8-20　单击"镜像"按钮

068 **倒放视频：制作电影倒带效果**

【效果展示】：剪映中的"倒放"功能可以倒放视频，让往前的画面变成往后，让车流往反方向走，实现时光倒流，效果如图8-21所示。

下面介绍在剪映电脑版中对素材进行倒放的操作方法。

扫码看教学视频　扫码看成品效果

图 8-21　效果展示

步骤 01 在剪映中导入素材，将素材添加到视频轨道中，如图8-22所示。

步骤 02 ❶在素材上单击鼠标右键；❷在弹出的快捷菜单中选择"分离音频"命令，如图8-23所示。

图 8-22　将素材添加到视频轨道中　　　图 8-23　选择"分离音频"命令

步骤 03 执行操作后，❶即可将素材中的音频分离出来；❷单击"倒放"按钮 ⓒ，如图8-24所示。

步骤 04 弹出"片段倒放中…"提示框，并显示倒放进度，如图8-25所示，倒放完成后，即可查看视频效果。

图 8-24　单击"倒放"按钮　　　　　　图 8-25　显示倒放进度

069 **导出设置：获得高清视频效果**

【效果展示】：素材处理完成之后，就可以导出视频了，在"导出"面板中设置相关参数，就可以让导出之后的视频画质更加高清。效果如图8-26所示。

扫码看教学视频　扫码看成品效果

图 8-26　效果展示

下面介绍在剪映电脑版中导出高清视频的操作方法。

步骤 01　在剪映中将素材导入到"本地"选项卡中，单击素材右下角的"添加到轨道"按钮 ➕，将素材添加到视频轨道中，如图8-27所示。

步骤 02　❶切换至"滤镜"功能区；❷在"复古胶片"选项卡中单击"普林斯顿"滤镜右下角的"添加到轨道"按钮 ➕，如图8-28所示，为视频添加一个滤镜。

图 8-27　将素材添加到视频轨道中　　　图 8-28　单击"添加到轨道"按钮

步骤 03　在"滤镜"操作区中，设置"强度"参数为50，如图8-29所示，调整滤镜的作用效果。

步骤 04 拖曳滤镜右侧的白色拉杆，调整滤镜的持续时长，使其与视频时长一致，如图8-30所示。

图 8-29　设置"强度"参数

图 8-30　调整滤镜的持续时长

步骤 05 完成所有操作后，在界面右上角单击"导出"按钮，如图8-31所示。

步骤 06 在弹出的"导出"对话框中，❶设置相应的"作品名称"；❷单击"导出至"右侧的 按钮，如图8-32所示。

图 8-31　单击"导出"按钮（1）

图 8-32　单击相应的按钮

步骤 07 弹出"请选择导出路径"对话框，❶设置相应的保存路径；❷单击"选择文件夹"按钮，如图8-33所示。

步骤 08 返回"导出"对话框，❶设置"分辨率"为2K；❷设置"码率"为"更高"；❸单击"导出"按钮，如图 8-34 所示。执行操作后，即可开始导出视频，并显示导出进度。导出完成后，即可在设置的导出路径文件夹中查看视频效果。

图 8-33 单击"选择文件夹"按钮

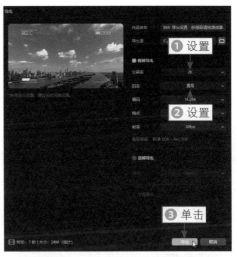

图 8-34 单击"导出"按钮（2）

070 去除原声：使视频静音并添加新音乐

【效果展示】：添加背景音乐能让视频更加动感，运营者可以在剪映中去除视频原来的音频，并添加其他视频中的背景音乐，让视频的视听效果更加震撼，视频效果如图8-35所示。

扫码看教学视频　扫码看成品效果

图 8-35 视频效果展示

下面介绍在剪映电脑版中去除视频原声并添加新音乐的操作方法。

步骤 01 在剪映中将素材导入到"本地"选项卡中，单击素材右下角的"添加到轨道"按钮 ，将素材添加到视频轨道中，如图8-36所示。

步骤 02 ❶在素材上单击鼠标右键；❷在弹出的快捷菜单中选择"分离音频"命令，如图8-37所示。

图 8-36 将素材添加到视频轨道中　　　　图 8-37 选择"分离音频"命令

步骤 03 执行操作后，即可将素材中的音频分离出来。❶选择分离的音频；❷单击"删除"按钮 ，如图8-38所示，即可删除视频的音频。

步骤 04 ❶切换至"音频"功能区；❷展开"音频提取"选项卡；❸单击"导入"按钮，如图8-39所示。

图 8-38 单击"删除"按钮　　　　图 8-39 单击"导入"按钮

步骤 05 弹出"请选择媒体资源"对话框，❶选择要提取音频的视频；❷单击"打开"按钮，如图8-40所示。

步骤 06 稍等片刻，即可在"音频提取"选项卡中导入提取的音频，单击音频右下角的"添加到轨道"按钮 ，如图8-41所示。

图 8-40　单击"打开"按钮

图 8-41　单击"添加到轨道"按钮

步骤 07 执行操作后，即可为视频添加新的背景音乐，如图8-42所示。

图 8-42　添加背景音乐

★ 专家提醒 ★

　　在剪映中为视频添加音频的方式有很多种，运营者可以在"音乐素材"选项卡中挑选素材库中的音乐；也可以为视频添加相应的音效素材；还可以为视频添加抖音收藏中的音乐，或者通过视频链接下载音乐并添加。

8 个影视字幕与特效，提高视频的辨识度

本章要点　　除了用剪映完成基础的剪辑操作，运营者还可以运用剪映的强大功能来制作一些好看、有趣的字幕效果和特效视频，例如复古胶片片头、水印效果、腾云飞行特效和召唤鲸鱼特效等。本章主要介绍 8 个热门影视字幕和特效案例的制作方法，提高视频的美观度和辨识度。

071 三联屏海报：制作经典封面样式

【效果展示】：三联屏海报封面需要先在剪映中制作出整体效果，然后分段截图成竖屏的封面，之后就可以上传到平台，作为电影解说视频的封面。效果如图9-1所示。

扫码看教学视频　扫码看成品效果

图9-1　效果展示

下面介绍在剪映电脑版中制作三联屏海报的操作方法。

步骤01 在"本地"选项卡中导入封面图片素材和三联屏素材，将图片素材添加到视频轨道，将三联屏素材添加到画中画轨道，如图9-2所示。

步骤02 将两段素材的时长分别调整为3s，如图9-3所示。

图9-2　将素材添加到相应轨道　　图9-3　调整两段素材的时长

步骤03 选择三联屏素材，在"画面"操作区的"基础"选项卡中设置"混合模式"为"正片叠底"模式，如图9-4所示，使图片素材显示出来。

步骤 04 ❶切换至"文本"功能区；❷在"新建文本"选项卡中单击"默认文本"选项右下角的"添加到轨道"按钮 ✚，如图9-5所示，添加一段文本。

图 9-4　设置"混合模式"　　　　　　　图 9-5　单击"添加到轨道"按钮

步骤 05 ❶输入片名；❷选择一款合适的字体；❸设置一个好看的预设样式；❹调整片名文本的位置和大小，如图9-6所示。

图 9-6　调整文本的位置和大小（1）

步骤 06 用同样的方法，添加第2段文本。❶输入推荐语；❷选择一款合适的字体；❸设置一个好看的预设样式；❹调整推荐语的位置和大小，如图9-7所示。

步骤 07 在视频轨道的起始位置单击"封面"按钮，如图9-8所示。

步骤 08 弹出"封面选择"对话框，默认选择视频的第1帧画面为封面图片，单击"去编辑"按钮，如图9-9所示。

图 9-7　调整文本的位置和大小（2）

图 9-8　单击"封面"按钮

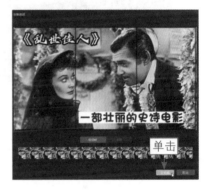

图 9-9　单击"去编辑"按钮

步骤 09　弹出"封面设计"对话框，单击"完成设置"按钮，如图9-10所示，完成三联屏封面的设置。单击"导出"按钮，即可将制作好的封面导出。

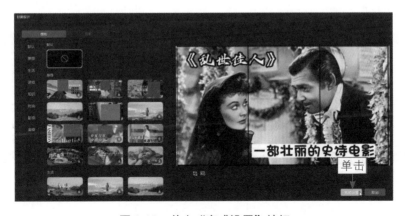

图 9-10　单击"完成设置"按钮

步骤 10 新建一个草稿文件，将导出的三联屏封面整体效果图添加到视频轨道中。❶设置画面比例为 9：16；❷调整素材的画面大小和位置，使左侧第 1 个部分的画面完全显示出来，如图 9-11 所示，再将其设置为封面并导出，即可制作第 1 个视频的封面。其他两个视频的封面制作方法也是一样的。

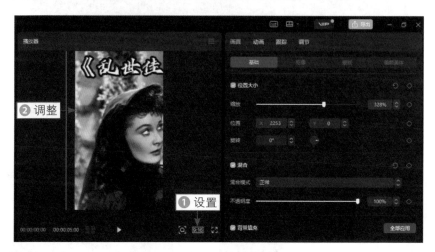

图 9-11　调整素材的画面大小和位置

072　复古胶片：复古片头引人入胜

【效果展示】：复古胶片字幕的特点就是体现历史感和怀旧感，因此画面一定要做出老旧的样式，而且最好选择贴合场景的字体、音乐和音效，效果如图 9-12 所示。

扫码看教学视频　扫码看成品效果

图 9-12　效果展示

下面介绍在剪映电脑版中制作复古胶片字幕的操作方法。

步骤01 新建一个草稿文件。❶在"媒体"功能区中切换至"素材库"选项卡；❷单击白场素材右下角的"添加到轨道"按钮➕，如图9-13所示，将素材添加到视频轨道中。

步骤02 将白场素材的时长调整为3s，如图9-14所示。

图9-13　单击"添加到轨道"按钮（1）

图9-14　调整素材时长

步骤03 ❶切换至"特效"功能区；❷展开"画面特效"|"复古"选项卡；❸单击"胶片Ⅲ"特效右下角的"添加到轨道"按钮➕，如图9-15所示，为视频添加第1段特效。

步骤04 ❶切换至"投影"选项区；❷单击"窗格光"特效右下角的"添加到轨道"按钮➕，如图9-16所示，添加第2段特效。

图9-15　单击"添加到轨道"按钮（2）

图9-16　单击"添加到轨道"按钮（3）

步骤05 ❶切换至"纹理"选项区；❷单击"老照片"特效右下角的"添加到轨道"按钮➕，如图9-17所示，添加最后一段特效，制作出复古胶片感。

步骤06 ❶切换至"文本"功能区；❷单击"默认文本"选项右下角的"添加到轨道"按钮➕，如图9-18所示，添加一段文本。

图 9-17　单击"添加到轨道"按钮（4）

图 9-18　单击"添加到轨道"按钮（5）

步骤 07 ❶输入文字内容；❷设置合适的字体；❸设置一个预设样式；❹调整文字的位置和大小，如图9-19所示。这里选择的是手写字字体，更有复古感。

图 9-19　调整文字的位置和大小（1）

步骤 08 ❶切换至"动画"操作区；❷在"入场"选项卡中选择"打字机Ⅱ"动画；❸拖曳滑块，设置"动画时长"为2.0s，如图9-20所示。

图 9-20　设置"动画时长"（1）

步骤09 添加英文。❶设置合适的字体；❷设置"字号"参数为10；❸选择一个合适的字体颜色；❹调整英文的位置和大小，使其位于中文的下方，如图9-21所示。

图 9-21　调整文字的位置和大小（2）

步骤10 ❶切换至"动画"操作区；❷选择"故障打字机"入场动画；❸拖曳滑块，设置"动画时长"为2.0s，如图9-22所示。

图 9-22　设置"动画时长"（2）

步骤11 ❶切换至"音频"功能区；❷展开"音效素材"选项卡；❸在"机械"选项区中单击"胶卷过卷声"音效右下角的"添加到轨道"按钮➕，如图9-23所示，为视频添加一个合适的音效。

步骤 12 ❶切换至"音乐素材"选项卡；❷输入并搜索相应的音乐；❸单击音乐右下角的"添加到轨道"按钮 **+**，如图9-24所示，为视频添加一段背景音乐。最后将背景音乐的时长调整为与视频时长一致即可。

图 9-23　单击"添加到轨道"按钮（6）　　图 9-24　单击"添加到轨道"按钮（7）

 金色粒子：华丽特效引出片名

【效果展示】：在剪映中运用金色粒子素材就能做出金色粒子字幕，设置好"混合模式"后就能将其套用到任意素材上，不过运营者需要根据粒子的样式提前做好文字模板，效果如图9-25所示。

扫码看教学视频　扫码看成品效果

图 9-25　效果展示

下面介绍在剪映电脑版中制作金色粒子字幕效果的操作方法。

步骤 01 ❶切换至"素材库"选项卡；❷单击黑场素材右下角的"添加到轨道"按钮 **+**，如图9-26所示，将素材添加到视频轨道中，并设置其时长为00:00:03:10。

步骤 02 ❶单击"文本"按钮；❷在"花字"|"黄色"选项卡中，单击一个金色花字右下角的"添加到轨道"按钮 **+**，如图9-27所示，添加一段金色文字。

图 9-26　单击"添加到轨道"按钮（1）

图 9-27　单击"添加到轨道"按钮（2）

步骤 03 ❶输入文字；❷设置字体；❸调整文字的大小和位置，如图9-28所示。

图 9-28　调整文字的大小和位置

步骤 04 ❶切换至"动画"操作区；❷选择"渐显"入场动画；❸拖曳滑块，设置"动画时长"为2.0s，如图9-29所示。

步骤 05 ❶切换至"出场"选项卡；❷选择"溶解"动画；❸拖曳滑块，设置"动画时长"为1.0s，如图9-30所示。

图 9-29　设置"动画时长"（1）

图 9-30　设置"动画时长"（2）

步骤 06 按【Ctrl+C】组合键将文字复制一份，按【Ctrl+V】组合键，粘贴3段复制的文字，分别修改文字内容，并调整它们的大小和位置，如图9-31所示。

图 9-31　调整 3 段文字的大小和位置

步骤 07 拖曳时间指示器至视频起始位置，❶切换至"贴纸"功能区；❷搜索"红印"贴纸；❸单击所选贴纸右下角的"添加到轨道"按钮 ，如图9-32所示。

步骤 08 为视频添加一段默认文本，❶输入文字内容；❷设置一个字体，如图9-33所示。

图 9-32　单击"添加到轨道"按钮（3）

图 9-33　设置字体

步骤 09 选择添加的贴纸，❶在"动画"操作区中选择"渐显"入场动画、"渐隐"出场动画；❷设置各自的"动画时长"为1.5s和1.0s，如图9-34所示。

步骤 10 选择第5段文字，❶在"动画"操作区中选择"渐显"入场动画、"溶解"出场动画；❷设置各自的"动画时长"为1.5s和1.0s，如图9-35所示。

步骤 11 调整贴纸和第5段文字的位置和大小，如图9-36所示。

步骤 12 调整5段文字和贴纸的时长，如图9-37所示，即可完成文字素材的制作。单击"导出"按钮，将其导出备用。

图 9-34　设置"动画时长"（3）

图 9-35　设置"动画时长"（4）

图 9-36　调整文字和贴纸的位置与大小

图 9-37　调整文字和贴纸的时长

步骤 13　新建一个草稿文件，导入金色粒子素材、文字素材和背景素材。将背景素材添加到视频轨道，将文字素材添加到画中画轨道。设置文字素材的"混合模式"为"滤色"模式，如图9-38所示。

步骤 14　将金色粒子素材添加到第2条画中画轨道中，设置其"混合模式"为"滤色"模式，如图9-39所示。

图 9-38　设置"混合模式"（1）

图 9-39　设置"混合模式"（2）

 移动水印：避免视频被盗用

【效果展示】：静止不动的水印容易被马赛克或贴纸遮挡住，也可能被裁剪掉，因此运营者为视频添加移动的水印才能更好地避免视频被他人盗用，效果如图9-40所示。

扫码看教学视频　　扫码看成品效果

图 9-40　效果展示

下面介绍在剪映电脑版中制作移动水印的操作方法。

步骤 01 把背景视频素材导入到"本地"选项卡中，单击素材右下角的"添加到轨道"按钮，如图9-41所示，将素材添加到视频轨道中。

步骤 02 添加一段文本，并将其时长调整为与视频的时长一致，如图9-42所示。

图 9-41　单击"添加到轨道"按钮　　　　图 9-42　调整文字的时长

步骤 03 ❶输入文字内容；❷设置合适的字体；❸调整文字的大小和位置，使其处于画面的左上角，如图9-43所示。

步骤 04 ❶设置"不透明度"参数为45%；❷在"位置大小"选项区中，单击"位置"选项右侧的"添加关键帧"按钮，如图9-44所示，为水印文字添加关键帧。

图 9-43　调整文字的大小和位置

图 9-44　单击"添加关键帧"按钮

步骤05　拖曳时间指示器至00:00:02:00的位置，❶调整水印文字的位置；
❷"位置"选项右侧的关键帧按钮◆会自动点亮，如图9-45所示，即可制作第1
段文字移动动画。用同样的方法，分别在00:00:04:00、00:00:06:00和00:00:07:14
的位置调整水印文字的位置，这样即完成移动水印的制作。

图 9-45　自动点亮关键帧按钮

 075 专属水印：打上个人LOGO

【效果展示】：在剪映中，运营者可以通过添加文字模板和个性化的贴纸制作出专属水印，为视频打上个人标记的同时，也提高了视频的辨识度，增强了趣味性，效果如图9-46所示。

扫码看教学视频　　扫码看成品效果

图 9-46　效果展示

下面介绍在剪映电脑版中制作专属水印的操作方法。

步骤 01 在剪映中添加一段黑场素材。❶切换至"文本"功能区；❷展开"文字模板"选项卡；❸单击相应模板右下角的"添加到轨道"按钮 ，如图9-47所示。

步骤 02 调整文字模板的时长，使其与视频时长保持一致，如图9-48所示。

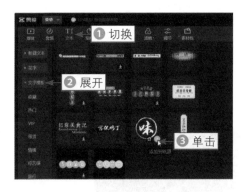

图 9-47　单击"添加到轨道"按钮（1）　　图 9-48　调整文字的时长

步骤 03 修改文字模板的内容，如图9-49所示。

步骤 04 ❶切换至"贴纸"功能区；❷输入并搜索"笑脸"贴纸；❸单击相应贴纸右下角的"添加到轨道"按钮 ，如图9-50所示，并调整贴纸的时长。

步骤 05 ❶调整贴纸的位置和大小；❷在"动画"操作区中选择"渐显"入场动画；❸设置"动画时长"为1.5s，如图9-51所示。然后将水印素材导出备用。

图 9-49　修改文字内容　　　　图 9-50　单击"添加到轨道"按钮（2）

图 9-51　设置"动画时长"

步骤 06　新建一个草稿文件，将视频素材和水印素材分别添加到视频轨道和画中画轨道，如图9-52所示。

步骤 07　选择水印素材，在"画面"操作区中，❶点亮"缩放"和"位置"右侧的关键帧按钮◆；❷设置"混合模式"为"滤色"模式，如图9-53所示。

图 9-52　将素材添加到相应轨道　　　　图 9-53　设置混合模式

步骤08 拖曳时间指示器至00:00:05:00的位置，❶调整水印素材的大小和位置；❷"位置"和"缩放"右侧的关键帧按钮◆会自动点亮，如图9-54所示，这样即制作出水印一边缩小一边向右下角移动的效果。

图 9-54　自动点亮关键帧按钮

步骤09 单击"分割"按钮▮▮，如图9-55所示，在00:00:05:00的位置将水印素材分割为两段。

步骤10 ❶切换至"动画"操作区；❷展开"组合"选项卡；❸选择"方片转动"动画，如图9-56所示。

图 9-55　单击"分割"按钮　　　　图 9-56　选择"方片转动"动画

076　腾云飞行：圆你一个仙侠梦

【效果展示】：《西游记》里孙悟空的飞行工具就是筋斗云，运营者运用剪映也可以制作腾云飞行特效，只要运用"智能抠像""混合模式""关键帧"功能来进行合成，效果如图9-57所示。

扫码看教学视频　　扫码看成品效果

图 9-57　效果展示

下面介绍在剪映电脑版中制作腾云飞行特效的操作方法。

步骤 01　将背景素材、人像视频素材和云朵素材导入到"本地"选项卡中，并分别添加到视频轨道和画中画轨道，如图 9-58 所示。

步骤 02　调整背景素材和人像素材的时长，如图 9-59 所示。

图 9-58　将素材添加到相应轨道　　　　图 9-59　调整素材的时长

步骤 03　选择云朵素材，设置其"混合模式"为"滤色"模式，如图 9-60 所示。

步骤 04　选择人像素材，在"画面"操作区中，❶切换至"抠像"选项卡；❷选中"智能抠像"复选框，如图 9-61 所示。

图 9-60　设置混合模式　　　　　　图 9-61　选中"智能抠像"复选框

步骤 05 ❶在视频起始位置调整人像素材和云朵素材的位置与大小；❷分别点亮人像素材和云朵素材的"位置"与"缩放"右侧的关键帧按钮◆，如图9-62所示。

图 9-62　点亮相应关的键帧按钮

步骤 06 拖曳时间指示器至00:00:02:00的位置，❶在预览区域调整人像素材和云朵素材的大小与位置；❷"位置"和"缩放"右侧的关键帧按钮◆会自动点亮，如图9-63所示。

图 9-63　自动点亮关键帧按钮

步骤 07 用同样的方法，分别在00:00:04:00、00:00:06:00和00:00:07:10位置，调整人像素材和云朵素材的大小与位置，如图9-64所示。

步骤 08 拖曳时间指示器至视频起始位置，在"音频"功能区的"音频提取"选项卡中，单击"导入"按钮，弹出"请选择媒体资源"对话框，选择要提取音频的视频，单击"打开"按钮，即可将提取的音频添加到"音频提取"选项卡中，如图9-65所示。

图 9-64　调整人像素材和云朵素材的大小与位置

步骤 09 单击音频右下角的"添加到轨道"按钮，即可为视频添加一段背景音乐，如图9-66所示。

图 9-65　将音频添加到"音频提取"选项卡

图 9-66　添加背景音乐

 召唤鲸鱼：鲸鱼在天空中游动

【效果展示】：动物特效在仙侠片中出现的场景很多，这些动物特效给影视增加了一抹奇幻的色彩。例如，在天空中游动的鲸鱼就非常新奇、壮观，效果如图9-67所示。

扫码看教学视频　　扫码看成品效果

图 9-67　效果展示

下面介绍在剪映电脑版中制作召唤鲸鱼特效的操作方法。

步骤01 将背景素材、鲸鱼素材和海底素材导入到"本地"选项卡中，单击背景素材右下角的"添加到轨道"按钮，如图9-68所示，将其添加到视频轨道中。

步骤02 将鲸鱼素材添加到画中画轨道中，并调整其时长，如图9-69所示。

图 9-68 单击"添加到轨道"按钮

图 9-69 调整鲸鱼素材的时长

步骤03 ❶切换至"抠像"选项卡；❷选中"色度抠图"复选框；❸单击"取色器"按钮；❹在画面中拖曳圆环，取样绿色；❺拖曳滑块，设置"强度"参数为100，如图9-70所示，抠出鲸鱼。

图 9-70 设置"强度"参数为 100

步骤04 ❶在预览区域调整鲸鱼的大小和位置；❷在"基础"选项卡中点亮"位置"右侧的关键帧按钮，如图9-71所示。

步骤05 拖曳时间指示器至视频结束位置，❶调整鲸鱼的位置；❷自动点亮"位置"右侧的关键帧按钮，如图9-72所示。

步骤06 将海底素材拖曳至第二条画中画轨道中，并调整其持续时长，使其与背景素材的时长保持一致，如图9-73所示。

图 9-71　点亮关键帧按钮

图 9-72　自动点亮关键帧按钮

步骤07　在"画面"操作区中设置海底素材的"混合模式"为"滤色"模式，如图9-74所示。

图 9-73　调整海底素材的时长

图 9-74　设置混合模式

步骤 08 调整海底素材的大小和位置，如图9-75所示。

步骤 09 运用"音频提取"功能提取背景音乐视频中的音频，并将其添加到音频轨道中，即可为视频添加一首合适的背景音乐，如图9-76所示，完成召唤鲸鱼特效的制作。

图 9-75 调整海底素材的大小和位置　　　　图 9-76 添加背景音乐

078 电影画幅：巧用特效增加电影感

【效果展示】：电影有其固定的画幅比例，那么运营者如何制作出电影画幅呢？只要运用剪映中的特效就可以轻松完成制作，而且还可以运用不同特效制作富有变化的画面效果，如图9-77所示。

扫码看教学视频　扫码看成品效果

图 9-77 效果展示

下面介绍在剪映电脑版中制作电影画幅特效的操作方法。

步骤 01 将视频素材导入到"本地"选项卡中，单击素材右下角的"添加到轨道"按钮 ，如图9-78所示，将其添加到视频轨道中。

步骤02 ❶切换至"特效"功能区；❷展开"画面特效"|"基础"选项卡；❸单击"变彩色"特效右下角的"添加到轨道"按钮➕，如图9-79所示。

图 9-78　单击"添加到轨道"按钮（1）　　图 9-79　单击"添加到轨道"按钮（2）

步骤03 ❶切换至"电影"选项区；❷单击"电影感画幅"特效右下角的"添加到轨道"按钮➕，如图9-80所示，为视频添加第2个特效。

步骤04 在特效轨道调整"变彩色"特效和"电影感画幅"特效的位置与持续时长，如图9-81所示。

图 9-80　单击"添加到轨道"按钮（3）　　图 9-81　调整两段特效的位置与持续时长

精心准备礼物

第 10 章

情感类电影解说：《查令十字街 84 号》

本章要点　　本案例为情感类电影《查令十字街 84 号》的解说视频，视频开始是一个趣味十足的片头，然后是对《查令十字街 84 号》这部电影的解说，最后是简短、直白的片尾。本章主要介绍制作该案例需要的前期准备和操作方法，引导运营者轻松完成视频的制作与发布。

 079　做好前期准备

在制作解说视频前，运营者还要从多方面进行规划和准备，这样才能在制作和发布视频的过程中做到得心应手。下面介绍需要做好准备的3个方面。

1. 确定发布平台和视频形式

不同的发布平台决定了视频的比例和排版。本案例选择在哔哩哔哩平台进行发布，由于在该平台上横屏视频比较常见，因此会把解说视频制作成横屏的形式。而横屏视频由于没有多余的空白位置，所以在排版上不需要添加太多内容，只需安排画面和解说字幕即可。

2. 编写解说文案

想要视频获得更多观看、点赞和收藏，运营者在编写解说文案时就要用心。毕竟，文案是解说视频的"脚本"，运营者在剪辑电影画面时只能根据文案来决定哪些画面要保留，哪些画面要删掉。

想写出好的解说文案，首先要熟悉电影内容。运营者可以先观看一遍电影，在观看的过程中将一些亮眼的剧情和台词记下，并标记好相应的时间点，方便后期快速找到对应的内容。

当然，只看一遍是不够的，需要多看几遍，以对电影的内容做到了然于心。只有这样，才能避免运营者在前面的观看中漏掉剧情或台词，也才能让运营者在看到文案内容时才能迅速反应需要什么样的画面，以及这个画面大概在哪个位置，从而提高视频的剪辑效率。

除了认真地观看视频，运营者还要了解电影的故事原型、幕后故事、大众评价和获奖情况。这样在准备电影介绍、推荐语和电影亮点时才能有话可说。

另外，运营者还可以到平台上观看一些关于该电影的解说视频和评论。这样做可以让运营者了解其他创作者和用户的观点与看法，既能避免运营者选取一个毫无热度的解说方向，又能让运营者了解同类视频的优缺点，从而在自己的视频中选择性地发扬和规避。

运营者写好解说文案后，还需要对解说文案进行整理和排版，这样在剪映中导入和生成文案文本后，可以节省调整内容的时间。比较简单的方法就是在一句话或可以断句的地方按【Enter】键进行分段，并删除多余的标点符号。

3. 做好规划并准备相应的素材

运营者在开始剪辑前就要规划好封面样式、视频标题等内容，这样才能在制

作和发布的过程中省下思考的时间。

做好规划后，运营者还要准备好相应的素材。例如，本案例的封面是横屏的，那么运营者需要准备一张横屏的封面素材。最简单的方法就是运营者在观看电影时挑选一幕画面，进行截屏即可。

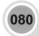 视频效果展示

【效果展示】：本案例制作的是《查令十字街84号》的解说视频，视频形式为横屏，视频内容为电影画面+解说文案，共分为片头、正片和片尾这3部分，效果如图10-1所示。

扫码看成品效果

图 10-1 效果展示

081　制作解说音频

扫码看教学视频

【操作说明】：在开始剪辑之前，运营者需要将解说文案制作成音频，这样才能更方便地将其导入剪映中进行剪辑。下面介绍在剪映电脑版中制作解说音频的操作方法。

步骤01　打开解说文案文档，❶选择第1部分内容；❷在该内容上单击鼠标右键；❸在弹出的快捷菜单中选择"复制"命令，如图10-2所示。

步骤02　在剪映中新建一个草稿文件，在"文本"功能区中单击"默认文本"选项右下角的"添加到轨道"按钮，如图10-3所示，添加一段文本。

图 10-2　选择"复制"命令

图 10-3　单击"添加到轨道"按钮

步骤03　在文本框中删除原有的内容，❶单击鼠标右键；❷在弹出的快捷菜单中选择"粘贴"命令，如图10-4所示。

步骤04　执行操作后，即可将第 1 部分内容粘贴到文本框中，如图 10-5所示。

图 10-4　选择"粘贴"命令

图 10-5　将内容粘贴至文本框中（1）

步骤 05 用同样的方法，将第2部分内容粘贴至另一段文本中，如图10-6所示。

步骤 06 全选两段文本，❶切换至"朗读"操作区；❷选择"温柔淑女"音色；❸单击"开始朗读"按钮，如图10-7所示。

图 10-6 将内容粘贴至文本框中（2）

图 10-7 单击"开始朗读"按钮

★ 专 家 提 醒 ★

这里将解说文案分为两部分导入剪映，只是因为剪映的文本框有字数限制，无法一次性将所有文案导入一个文本中。

步骤 07 调整两段朗读音频的位置，如图10-8所示。

步骤 08 ❶全选两段文本；❷单击"删除"按钮🗑，如图10-9所示，将其删除。

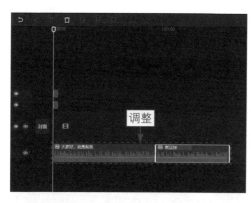

图 10-8 调整音频的位置

图 10-9 单击"删除"按钮

步骤 09 单击"导出"按钮，如图10-10所示。

步骤 10 ❶取消选中"视频导出"复选框；❷选中"音频导出"复选框；

❸修改作品名称；❹单击"导出"按钮，如图10-11所示，即可将解说音频以MP3的格式导出。

图 10-10 单击"导出"按钮（1）

图 10-11 单击"导出"按钮（2）

 剪辑电影素材

扫码看教学视频

【操作说明】：为了提高剪辑效率，运营者需要运用"识别字幕"功能将解说音频的内容转化为文本，根据文本内容剪辑电影画面。下面介绍在剪映电脑版中剪辑电影素材的操作方法。

步骤 01 新建一个草稿文件，将解说音频和电影素材导入"本地"选项卡中。单击解说音频右下角的"添加到轨道"按钮 ，如图10-12所示，将其添加到音频轨道。

步骤 02 ❶切换至"文本"功能区；❷在"智能字幕"选项卡中，单击"识别字幕"选项中的"开始识别"按钮，如图10-13所示。

图 10-12 单击"添加到轨道"按钮

图 10-13 单击"开始识别"按钮

步骤03 在文字轨道的起始位置单击"锁定轨道"按钮🔒，如图10-14所示，将文字轨道进行锁定。

步骤04 将电影素材导入视频轨道中，根据相应的文案内容，选取合适的电影画面，并删除不需要的画面，完成解说视频的初步剪辑，如图10-15所示。

图 10-14 单击"锁定轨道"按钮　　　　图 10-15 进行初步剪辑

 083 进行画面调色

【操作说明】：虽然在发布前已经对电影调过色了，但是在电影院看和在手机上看的视觉体验是不一样的，因此运营者需要进行一定的画面色彩调节。下面介绍在剪映电脑版中进行画面调色的操作方法。

扫码看教学视频

步骤01 ❶切换至"调节"功能区；❷单击"自定义调节"选项右下角的"添加到轨道"按钮➕，如图10-16所示，在视频起始位置添加一个调节效果。

步骤02 调整调节效果的持续时长，如图10-17所示。

图 10-16 单击"添加到轨道"按钮　　　　图 10-17 调整调节效果的时长

步骤03 在"调节"操作区中，设置"色温"参数为10、"色调"参数

为-11、"饱和度"参数为10、"对比度"参数为5、"阴影"参数为6、"光感"参数为5、"锐化"参数为10，如图10-18所示，调整画面的色彩饱和度、明度和清晰度。

图 10-18　设置相应的参数

084　添加解说文本

扫码看教学视频

【操作说明】：运用"识别字幕"功能生成的文本并不能保证断句和字词的正确性，因此运营者还需要运用"文稿匹配"功能导入正确的内容。下面介绍在剪映电脑版中添加解说文本的操作方法。

步骤01　在文字轨道的起始位置单击"解锁轨道"按钮，如图10-19所示，取消对文字轨道的锁定。

步骤02　❶全选所有文本；❷单击"删除"按钮，如图10-20所示，将其删除。

图 10-19　单击"解锁轨道"按钮

图 10-20　单击"删除"按钮

步骤 03 在视频轨道的起始位置单击"关闭原声"按钮 ，如图10-21所示，将视频静音。

步骤 04 ❶切换至"文本"功能区；❷展开"智能字幕"选项卡；❸在"文稿匹配"选项中单击"开始匹配"按钮，如图10-22所示。

图 10-21　单击"关闭原声"按钮　　　图 10-22　单击"开始匹配"按钮（1）

步骤 05 弹出"输入文稿"面板，在解说文案文档中全选所有文案内容，如图10-23所示，按【Ctrl+C】组合键进行复制。

步骤 06 返回剪映编辑界面，在"输入文稿"面板中，❶按【Ctrl+V】组合键将复制的文案内容进行粘贴；❷单击"开始匹配"按钮，如图10-24所示，稍等片刻即可完成匹配。

图 10-23　全选所有内容　　　　　图 10-24　单击"开始匹配"按钮（2）

步骤 07 ❶设置一个合适的字体；❷为文字设置一个合适的预设样式；❸调整文字的大小和位置，如图10-25所示。

步骤 08 拖曳时间指示器至最后一段文本的结束位置，❶切换至"新建文本"选项卡；❷单击"默认文本"右下角的"添加到轨道"按钮 ➕，如图10-26

所示，再添加一段默认文本。

图 10-25 调整文字的大小和位置（1）

步骤09 ❶输入相应的文字内容；❷设置一个合适的字体；❸设置一个预设样式，如图10-27所示。

图 10-26 单击"添加到轨道"按钮

图 10-27 设置预设样式

步骤10 调整文字的大小和位置，如图10-28所示。

步骤11 将文本复制并粘贴一段，修改复制的文本内容，如图10-29所示。

图 10-28 调整文字的大小和位置（2）

图 10-29 修改文本内容

步骤12 单击"开启原声"按钮 ，恢复电影素材的声音，根据素材的音频内容，调整最后两段文本的位置和时长，如图10-30所示。

图 10-30　调整文本的位置和时长

085 **生成朗读音频**

【操作说明】：为了让画面、文本和音频的匹配度更高，运营者需要删除剪辑时使用的解说音频，重新添加音频，并调整相应的画面和文本。下面介绍在剪映电脑版中生成朗读音频的操作方法。

扫码看教学视频

步骤01 ❶选择解说音频；❷单击"删除"按钮 ，如图10-31所示，将其删除。

图 10-31　单击"删除"按钮

步骤 02　选择相应的解说文本，如图10-32所示。

图 10-32　选择相应的解说文本

步骤 03　❶切换至"朗读"操作区；❷选择"温柔淑女"音色；❸单击"开始朗读"按钮，如图10-33所示，稍等片刻，即可生成对应的解说音频。

步骤 04　调整解说音频的位置和时长，并调整相应的画面和文本的时长，如图10-34所示。

图 10-33　单击"开始朗读"按钮

图 10-34　调整音频、画面和文本

步骤 05　全选所有电影素材，如图10-35所示。

步骤 06　❶切换至"音频"操作区；❷设置"音量"为最小，如图10-36所示。

步骤 07　选择最后一段电影素材，设置"音量"参数为0.0dB，如图10-37所示，将其恢复正常。

图 10-35　全选所有电影素材

图 10-36　设置"音量"参数（1）

图 10-37　设置"音量"参数（2）

086　制作视频片尾

扫码看教学视频

【操作说明】：运营者可以直接用电影素材搭配适当的文本和音频制作片尾，这样既减轻了制作难度，又能保证片尾的美观度。下面介绍在剪映电脑版中制作视频片尾的操作方法。

步骤 01 拖曳时间指示器至最后一段文本的结束位置，将最后一段文本复制并粘贴两份，如图10-38所示。

步骤 02 修改两段复制文本的内容，如图10-39所示。

步骤 03 同时选中两段文本，❶切换至"朗读"操作区；❷选择"温柔淑女"音色；❸单击"开始朗读"按钮，如图10-40所示。

图 10-38　将文本复制并粘贴两份

图 10-39　修改文本内容

步骤 04 调整两段音频的位置，如图10-41所示。

图 10-40　单击"开始朗读"按钮

图 10-41　调整音频的位置

步骤 05 根据两段音频的位置和时长，调整最后两段文本的位置和时长，如图10-42所示。

步骤 06 调整调节效果的时长，如图10-43所示，即可完成片尾的制作。

图 10-42　调整文本的位置和时长

图 10-43　调整调节效果的时长

 087 **添加背景音乐**

扫码看教学视频

【操作说明】：运营者为视频添加合适的背景音乐后，还要调整背景音乐的音量，避免背景音乐干扰到解说音频。下面介绍在剪映电脑版中添加背景音乐的操作方法。

步骤01 拖曳时间指示器至视频起始位置，❶切换至"音频"功能区；❷在"音乐素材"选项卡中输入并搜索相应的音乐；❸单击所选音乐右下角的"添加到轨道"按钮➕，如图10-44所示，将其添加到音频轨道。

步骤02 ❶拖曳时间指示器至视频结束位置；❷单击"分割"按钮 ，如图10-45所示，对音频进行分割处理。

图 10-44 单击"添加到轨道"按钮

图 10-45 单击"分割"按钮

步骤03 单击"删除"按钮 ，如图10-46所示，删除多余的音频。

步骤04 选择添加的背景音乐，在"音频"操作区中设置其"音量"参数为-20.0dB，如图10-47所示。

图 10-46 单击"删除"按钮

图 10-47 设置"音量"参数

088　初步导出视频

【操作说明】：运营者可以先将制作好的解说视频导出，再添加片头和封面，这样可以避免因添加片头导致的素材位置和顺序的变动。下面介绍在剪映电脑版中初步导出视频的操作方法。

步骤 01 单击"导出"按钮，如图10-48所示。

步骤 02 弹出"导出"对话框，❶修改作品名称；❷单击"导出至"右侧的 按钮，如图10-49所示。

图 10-48　单击"导出"按钮（1）

图 10-49　单击相应的按钮

步骤 03 弹出"请选择导出路径"对话框，❶设置导出视频的位置；❷单击"选择文件夹"按钮，如图10-50所示。

步骤 04 返回"导出"对话框，单击"导出"按钮，如图10-51所示。

图 10-50　单击"选择文件夹"按钮

图 10-51　单击"导出"按钮（2）

 089 # 制作个性片头

【操作说明】：运营者只需运用贴纸、音效和文字模板就可以制作出既个性十足，又能展示账号信息的视频片头。下面介绍在剪映电脑版中制作个性片头的操作方法。

扫码看教学视频

步骤01 新建一个草稿文件，在"素材库"选项卡中，单击黑场素材右下角的"添加到轨道"按钮，如图10-52所示。

步骤02 调整黑场素材的时长为3s，如图10-53所示。

图 10-52 单击"添加到轨道"按钮（1）

图 10-53 调整素材时长

步骤03 ❶切换至"贴纸"功能区；❷输入并搜索"笑脸"；❸单击所选贴纸右下角的"添加到轨道"按钮，如图10-54所示。

步骤04 调整贴纸的大小和位置，如图10-55所示。

图 10-54 单击"添加到轨道"按钮（2）

图 10-55 调整贴纸的大小和位置

步骤05 将贴纸复制并粘贴两次，如图10-56所示。

步骤06 调整复制的两个贴纸的位置，如图10-57所示。

图 10-56　复制并粘贴两个贴纸

图 10-57　调整贴纸的位置

步骤 07 ❶切换至"文本"功能区；❷在"文字模板"选项卡中，单击相应模板右下角的"添加到轨道"按钮 ➕，如图10-58所示。

步骤 08 修改模板内容，如图10-59所示。

图 10-58　单击"添加到轨道"按钮（3）

图 10-59　修改模板内容

步骤 09 调整模板的大小和位置，如图10-60所示。

步骤 10 选择第1个贴纸，❶切换至"动画"操作区；❷在"入场"选项卡中选择"渐显"动画，如图10-61所示。

图 10-60　调整模板的大小和位置

图 10-61　选择"渐显"动画

步骤11 用同样的方法，为第2个和第3个贴纸添加"渐显"入场动画，如图10-62所示。

步骤12 调整第2个、第3个贴纸和模板出现的位置，如图10-63所示。

图 10-62 添加"渐显"入场动画

图 10-63 调整贴纸和模板出现的位置

步骤13 拖曳时间指示器至视频起始位置，❶切换至"音频"功能区；❷在"音效素材"选项卡搜索"出场"音效；❸单击相应音效右下角的"添加到轨道"按钮，如图10-64所示。

步骤14 复制两段音效并移动至合适的位置，如图10-65所示。

图 10-64 单击"添加到轨道"按钮（4）

图 10-65 调整音效的位置（1）

步骤15 ❶在"音效素材"选项卡中搜索"钢琴"音效；❷单击相应音效右下角的"添加到轨道"按钮，如图10-66所示。

步骤16 调整钢琴音效的位置，如图10-67所示。

步骤17 ❶切换至"特效"功能区；❷展开"画面特效"|"氛围"选项卡；❸单击"浪漫氛围"特效右下角的"添加到轨道"按钮，如图10-68所示，为视频添加一个特效。

图 10-66　单击"添加到轨道"按钮（5）

图 10-67　调整音效的位置（2）

步骤 18 ❶在"特效"操作区中，设置"不透明度"参数为80、"速度"参数为10；❷单击"导出"按钮，如图10-69所示，将制作好的片头导出备用。

图 10-68　单击"添加到轨道"按钮（6）

图 10-69　单击"导出"按钮

设计视频封面

【操作说明】：本案例制作的封面为电影画面+片名+推荐语的样式，运营者需要先对封面图片进行调色，再添加相应的片名和推荐语。下面介绍在剪映电脑版中设计视频封面的操作方法。

扫码看教学视频

步骤 01 在剪映导入封面素材，并将其添加到视频轨道中，如图10-70所示。

步骤 02 ❶切换至"调节"操作区；❷设置"色温"参数为10、"色调"参数为5、"饱和度"参数为10、"对比度"参数为5、"阴影"参数为5、"光感"参数为5、"锐化"参数为10，如图10-71所示，调整封面的色彩和明度。

图 10-70　将素材添加到视频轨道中

图 10-71　设置相应的参数

步骤03　❶切换至"文本"功能区；❷单击"默认文本"选项右下角的"添加到轨道"按钮，如图10-72所示。

步骤04　❶输入片名；❷设置一个合适的字体；❸设置一个预设样式，如图10-73所示。

图 10-72　单击"添加到轨道"按钮

图 10-73　设置预设样式

步骤 05 调整片名的位置和大小，如图10-74所示。

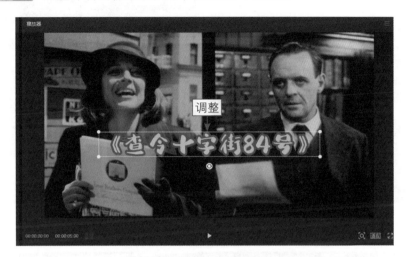

图 10-74 调整片名的位置和大小

步骤 06 再添加一段默认文本，❶输入推荐语；❷设置一个字体；❸设置一个预设样式；❹调整推荐语的位置和大小，如图10-75所示。

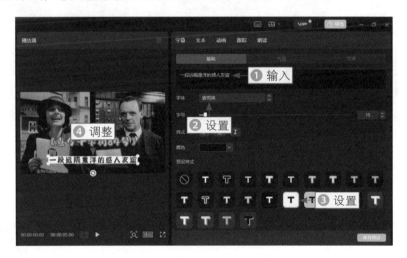

图 10-75 调整推荐语的位置和大小

步骤 07 单击"封面"按钮，如图10-76所示。

步骤 08 ❶选取视频第1帧的画面作为封面；❷单击"去编辑"按钮，如图10-77所示。

步骤 09 在"封面设计"对话框中，单击"完成设置"按钮，如图10-78所示。

图 10-76　单击"封面"按钮

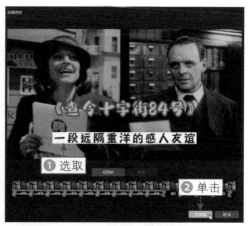

图 10-77　单击"去编辑"按钮

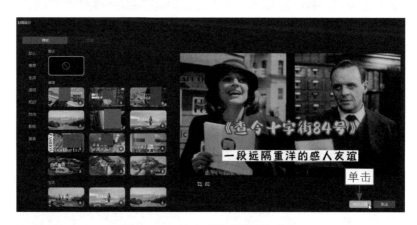

图 10-78　单击"完成设置"按钮

步骤10 单击"导出"按钮，将封面图片导出备用。

091　合成最终效果

【操作说明】：运营者制作好正片、片头和封面后，就可以将片头和正片进行合成，并设置好相应的封面，导出视频成品。下面介绍在剪映电脑版中合成最终效果的操作方法。

扫码看教学视频

步骤01 ❶将片头和制作好的解说视频添加到"本地"选项卡中，并依次导入视频轨道中；❷单击"封面"按钮，如图10-79所示。

步骤02 弹出"封面选择"对话框，❶切换至"本地"选项卡；❷单击 ➕ 按

钮，如图10-80所示。

图 10-79　单击"封面"按钮

图 10-80　单击相应的按钮

步骤 03　❶选择之前导出的封面图片；❷单击"打开"按钮，如图10-81所示。

步骤 04　单击"去编辑"按钮，如图10-82所示。

图 10-81　单击"打开"按钮

图 10-82　单击"去编辑"按钮

步骤 05　在"封面设计"对话框中，单击"完成设置"按钮，如图10-83所示，即可完成封面的设置。

步骤 06　单击"导出"按钮，将制作好的视频导出。

图 10-83 　单击 "完成设置" 按钮

092　轻松发布视频

【操作说明】：完成视频的制作后，运营者就可以发布视频了。在发布视频时，除了要上传视频，还要设置封面、标题、标签和简介等内容。下面介绍在哔哩哔哩平台发布视频的操作方法。

扫码看教学视频

步骤 01　打开并登录哔哩哔哩官网，❶将鼠标指针移至 按钮上；❷在弹出的列表框中单击 "视频投稿" 按钮，如图10-84所示。

图 10-84 　单击 "视频投稿" 按钮

步骤 02　执行操作后，进入 "bilibili创作中心" 页面，在 "视频投稿" 选项卡中单击 "上传视频" 按钮，如图10-85所示。

图 10-85　单击"上传视频"按钮

步骤 03　弹出"打开"对话框，❶选择解说视频；❷单击"打开"按钮，如图10-86所示。

图 10-86　单击"打开"按钮（1）

步骤 04　视频上传完成后，单击"更改封面"按钮，如图10-87所示。

图 10-87　单击"更改封面"按钮

步骤 05　弹出"截取封面"对话框，❶切换至"上传封面"界面；❷单击"上传图片"按钮，如图10-88所示。

图 10-88　单击"上传图片"按钮

步骤06 弹出"打开"对话框，❶选择相应的封面图片；❷单击"打开"按钮，如图10-89所示，即可完成封面的上传。

图 10-89　单击"打开"按钮（2）

步骤07 单击"完成"按钮，如图10-90所示，即可完成封面的设置。

图 10-90　单击"完成"按钮

步骤 08 修改标题名称，如图10-91所示。

图 10-91　修改标题名称

步骤 09 在文本框中输入"电影解说"，按【Enter】键即可生成相应的标签，如图10-4所示。用同样的方法，再添加3个相应的标签，如图10-92所示。

图 10-92　生成相应的标签

步骤 10 ❶输入相应的视频简介；❷单击"立即投稿"按钮，如图10-93所示，即可进行投稿。

图 10-93　单击"立即投稿"按钮

第 *11* 章

故事类电影解说：《八千公物语》

本章要点　　《八千公物语》，又名《忠犬八公物语》，讲述了一条名为阿八的秋田犬与主人相遇、相伴，并在主人去世后坚守在车站直至生命最后一刻的感人故事。该片根据真实故事改编而来，感染力强，很适合制作成解说视频。本章主要介绍电影《八千公物语》解说视频的制作方法。

 093　做好前期规划

运营者做好前期规划有利于剪辑工作的顺利开展，也有利于提升剪辑效率和视频质量。下面介绍在视频剪辑开始前需要规划好的两个方面。

1. 规划分集内容

由于本案例制作的视频是要发布在抖音平台上的，而该平台以竖屏视频为主，并且电影剧情比较复杂，因此本案例将制作3集竖屏视频。

也就是说，运营者不仅需要写好解说文案，还需要将文案分为3个部分，用来制作3个连续的解说视频。但是，内容不能随便分集，运营者要在以下两个原则的基础上对解说内容进行分配和调整。

第1个原则是留下悬念。由于视频有3集，要如何保证用户把这3集都看完呢？这就要求运营者在分集时留下悬念，让悬念吸引用户去看下一个视频。

第2个原则是保证剧情的完整性和连贯性。运营者在分集时，不能将原本是一个整体的剧情拆分开，强行制造悬念，这样反而会让用户产生反感。

2. 规划排版样式

竖屏视频有比较多的空白界面，因此运营者可以在电影画面和解说文案的基础上增加一些新的内容，让视频的排版更美观。

总的来说，本案例在电影画面+解说文案的基础上还添加了片名、推荐语、序号和账号名称，如图11-1所示。其中，片名是为了保证观看视频的用户随时都能知道解说的电影是哪一部；推荐语是为了引起用户的兴趣；序号是为了方便用户了解视频的观看顺序；账号名称是为了提高视频的辨识度和账号的出场率。

图 11-1　视频排版样式

 094　视频效果展示

【效果展示】：通过画面的剪辑和调色、排版的设计、音频的设置和片头的添加等一系列操作制作出的视频主题突出、画面美观，具有比较高的可看性，效果如图11-2所示。

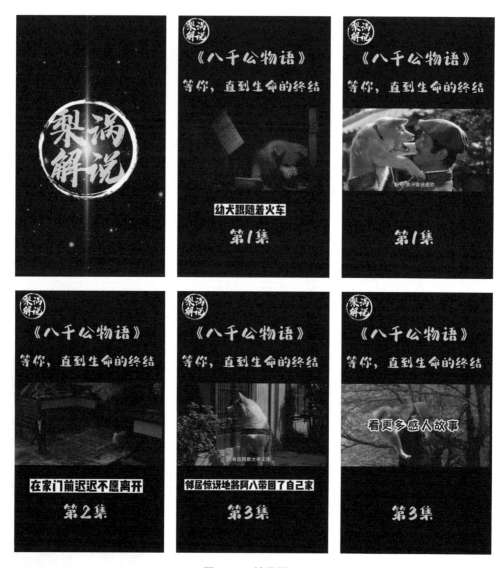

图 11-2　效果展示

095 制作剪辑音频

【操作说明】：在剪映中，必须要有相应的音频才能运用"文稿匹配"功能快速导入并生成对应的文本，因此制作音频是不能省略的一步。下面介绍在剪映电脑版中制作剪辑音频的操作方法。

扫码看教学视频

步骤01 ❶在解说文案的文档中选择一部分第1集的文案内容；❷在选中的内容上单击鼠标右键；❸在弹出的快捷菜单中选择"复制"命令，如图11-3所示。

步骤02 在剪映中新建一个草稿文件，添加一段默认文本，删除文本框中的内容，按【Ctrl+V】组合键粘贴复制的文案内容，如图11-4所示。

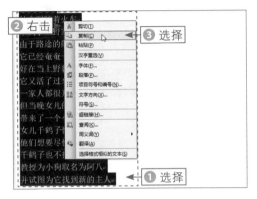

图 11-3 选择"复制"命令

图 11-4 粘贴复制的文案内容

步骤03 用同样的方法，将第1集剩下的文案内容也复制到另一个文本中，如图11-5所示。

步骤04 同时选中两段文本，❶切换至"朗读"操作区；❷选择"雅痞大叔"音色；❸单击"开始朗读"按钮，如图11-6所示。

图 11-5 将剩下的内容复制到另一个文本中

图 11-6 单击"开始朗读"按钮

步骤05 调整两段音频的位置，如图11-7所示。

步骤06 删除两段文本，并将音频以MP3格式导出，如图11-8所示。用同样的方法，分别制作第2集和第3集的音频。

图 11-7　调整音频的位置

图 11-8　将音频导出

★ 专家提醒 ★

　　由于 3 集视频大部分内容的制作方法是相同的，因此除了个别内容，都是以第 1 集视频为例介绍操作方法的，运营者掌握操作技巧后就可以顺利地制作第 2 集和第 3 集的视频效果。

096　完成初步剪辑

　　【操作说明】：运营者要熟悉电影内容，才能更快、更好地找到并剪出需要的电影画面。运营者还要始终保持耐心和细心，避免出错。下面介绍在剪映电脑版中完成初步剪辑的操作方法。

扫码看教学视频

　　步骤 01　将第1集的解说音频和电影素材导入"本地"选项卡中，单击解说音频右下角的"添加到轨道"按钮 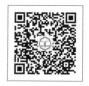，如图11-9所示，将其添加到音频轨道中。

　　步骤 02　❶切换至"文本"功能区；❷在"智能字幕"选项卡中，单击"识别字幕"选项中的"开始识别"按钮，如图11-10所示。

　　步骤 03　单击"锁定轨道"按钮 🔒，如图11-11所示，将字幕轨道进行锁定。

　　步骤 04　将电影素材导入视频轨道，根据解说内容选取合适的画面，如图11-12所示。用同样的方法，分别剪出第2集和第3集的视频画面。

图 11-9　单击"添加到轨道"按钮

图 11-10　单击"开始识别"按钮

图 11-11　单击"锁定轨道"按钮

图 11-12　选取合适的画面

 097 **添加调节效果**

扫码看教学视频

【操作说明】：对素材进行适当地调节可以让画面的色彩更浓郁、清晰度更高，从而提升画面的整体美观度和用户的观看体验。下面介绍在剪映电脑版中添加调节效果的操作方法。

步骤01 打开第1集视频的草稿文件，❶切换至"调节"功能区；❷单击"自定义调节"选项右下角的"添加到轨道"按钮➕，如图11-13所示。

步骤02 设置"色温"参数为8、"色调"参数为6、"饱和度"参数为15、"对比度"参数为8、"光感"参数为8、"锐化"参数为10，如图11-14所示，调整电影画面的色彩和明度。

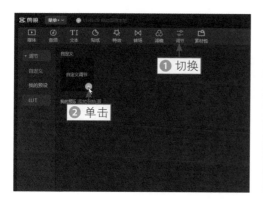

图 11-13　单击"添加到轨道"按钮

图 11-14　设置相应的参数

步骤03 调整调节效果的时长，如图11-15所示。

图 11-15　调整调节效果的时长

步骤04 用同样的方法，为第 2 集和第 3 集视频添加相应的调节效果，如图 11-16 所示。

图 11-16　添加相应的调节效果

 设计视频排版

扫码看教学视频

【操作说明】：统一整齐、内容全面的视频排版既提高了视频的美观度和辨识度，又能充分地传达运营者的情感和思想。下面介绍在剪映电脑版中设计视频排版的操作方法。

步骤01 在文字轨道的起始位置单击"解锁轨道"按钮，如图11-17所示，解除对文字轨道的锁定。

步骤02 ❶全选所有文本；❷单击"删除"按钮，如图11-18所示，将其删除。

图 11-17　单击"解锁轨道"按钮

图 11-18　单击"删除"按钮

步骤03 ❶切换至"文本"功能区；❷展开"智能字幕"选项卡；❸单击"文稿匹配"选项中的"开始匹配"按钮，如图11-19所示。

步骤04 ❶在弹出的"输入文稿"对话框中粘贴第1集的文案内容；❷单击"开始匹配"按钮，如图11-20所示。

图 11-19　单击"开始匹配"按钮（1）

图 11-20　单击"开始匹配"按钮（2）

步骤 05 ❶设置一个字体；❷设置一个预设样式，如图11-21所示。

步骤 06 ❶在"播放器"面板中单击"适应"按钮；❷在弹出的列表中选择"9∶16（抖音）"选项，如图11-22所示，即可将横屏视频调整为竖屏视频。

图 11-21　设置预设样式

图 11-22　选择"9∶16（抖音）"选项

步骤 07 调整文字的位置和大小，如图11-23所示。

步骤 08 ❶切换至"新建文本"选项卡；❷单击"默认文本"选项右下角的"添加到轨道"按钮➕，如图11-24所示，添加一段默认文本。

图 11-23　调整文字的位置和大小（1）

图 11-24　单击"添加到轨道"按钮（1）

步骤 09 ❶输入片名内容；❷设置一个合适的字体；❸设置一个预设样式；❹调整片名的位置和大小，如图11-25所示。

步骤 10 用同样的方法，分别再添加序号和推荐语，❶设置相应的字体和预设样式；❷调整它们的位置和大小，如图11-26所示。

步骤 11 调整片名、序号和推荐语的时长，如图11-27所示。

图 11-25　调整文字的位置和大小（2）

图 11-26　调整文字的位置和大小（3）

图 11-27　调整 3 段文本的时长

步骤 12 ❶切换至"文字模板"选项卡；❷单击相应模板右下角的"添加到轨道"按钮➕，如图11-28所示。

步骤 13 修改文字模板的内容，如图11-29所示。

图 11-28 单击"添加到轨道"按钮（2）

图 11-29 修改文字模板的内容

步骤 14 调整文字模板的时长，如图11-30所示。

步骤 15 调整文字模板的大小和位置，如图11-31所示。用同样的方法，为第2集和第3集制作相应的解说文本和排版样式。

图 11-30 调整文字模板的时长

图 11-31 调整文字模板的大小和位置

生成对应音频

【操作说明】：解说音频是视频的重要组成部分之一，能够帮助用户更好地理解剧情并进入情境。下面介绍在剪映电脑版中生成对应音频的操作方法。

扫码看教学视频

步骤 01 ❶选择解说音频；❷单击"删除"按钮🗑，如图11-32所示，将其删除。

步骤 02 全选所有解说文本，❶切换至"朗读"操作区；❷选择"雅痞大叔"音色；❸单击"开始朗读"按钮，如图11-33所示。

图 11-32　单击"删除"按钮

图 11-33　单击"开始朗读"按钮

步骤 03 调整解说音频的位置，并根据解说音频调整画面和文本的位置与时长，如图11-34所示。

步骤 04 在视频轨道的起始位置，单击"关闭原声"按钮🔊，如图11-35所示，将电影素材的原声关闭。

图 11-34　调整音频、画面和文本的位置和时长

图 11-35　单击"关闭原声"按钮

步骤 05 调整其他文本和调节效果的时长，使其与视频的时长保持一致，如图11-36所示。用同样的方法，为第2集和第3集视频添加新的解说音频，并调整相应画面和文本的位置与时长。

图 11-36　调整其他文本和调节效果的时长

100　设置音乐音量

扫码看教学视频

【操作说明】：运营者要根据视频的内容和情感色彩来选择合适的背景音乐，并设置相应的音量，这样才能更好地烘托视频氛围。下面介绍在剪映电脑版中设置音乐音量的操作方法。

步骤01　❶切换至"音频"功能区；❷在"音乐素材"选项卡中搜索"轻快钢琴"；❸单击相应音乐右下角的"添加到轨道"按钮█，如图11-37所示，为视频添加一段合适的音乐。

步骤02　调整音乐的时长，使其与视频时长保持一致，如图11-38所示。

图 11-37　单击"添加到轨道"按钮（1）　　　　图 11-38　调整音乐的时长

步骤03　选择添加的背景音乐，在"音频"操作区的"基本"选项卡中，设置"音量"参数为-30.0dB，如图11-39所示。

步骤 04 打开第2集视频的草稿文件，❶在"音频"功能区中搜索"悲伤钢琴"；❷单击相应音乐右下角的"添加到轨道"按钮➕，如图11-40所示，添加一段合适的音乐，并调整其时长。

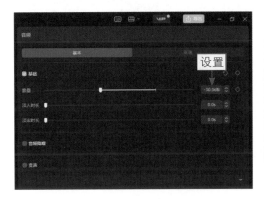

图 11-39　设置"音量"参数（1）

图 11-40　单击"添加到轨道"按钮（2）

步骤 05 设置背景音乐的"音量"参数为-25.0dB，如图11-41所示。

步骤 06 用同样的方法，为第3集视频添加合适的背景音乐，并设置相应的"音量"参数，如图11-42所示。

图 11-41　设置"音量"参数（2）

图 11-42　添加背景音乐

101　制作渐隐片尾

【操作说明】：通过设置画面的"不透明度"参数，可以调整画面的显示度，而借助关键帧就能制作出不透明度动画。下面介绍在剪映电脑版中制作渐隐片尾的操作方法。

扫码看教学视频

步骤01 拖曳时间指示器至最后一段解说文本的解说位置，添加两段片尾文本，设置相应的字体和预设样式，如图11-43所示。

图 11-43 设置字体和预设样式

步骤02 选择两段片尾文本，❶切换至"朗读"操作区；❷选择"雅痞大叔"音色；❸单击"开始朗读"按钮，如图11-44所示。

步骤03 ❶调整两段朗读音频的位置；❷根据音频的位置和时长，调整两段片尾文本的位置和时长，如图11-45所示。

图 11-44 单击"开始朗读"按钮　　　图 11-45 调整片尾文本的位置和时长

步骤04 在第2段片尾文本的结束位置，对电影素材进行分割，如图11-46所示。

步骤05 在"画面"操作区的"基础"选项卡中，单击"不透明度"选项右侧的"添加关键帧"按钮，添加一个关键帧，如图11-47所示。

步骤06 拖曳时间指示器至00:01:02:00的位置，设置"不透明度"参数为0，如图11-48所示。

图 11-46　对素材进行分割

图 11-47　添加一个关键帧

步骤07 删除多余的电影素材、调节效果、文本和背景音乐，即可完成片尾的制作，效果如图11-49所示。

图 11-48　设置"不透明度"参数

图 11-49　完成片尾的制作

★ 专家提醒 ★

除了运用关键帧和"不透明度"功能来制作渐隐片尾，运营者也可以直接添加"渐隐闭幕"特效或者"渐隐"出场动画来制作画面渐渐变黑消失不见的片尾效果。

 导出解说视频

【操作说明】：为了方便后续调用视频，在导出时运营者最好修改作品名称，这样在需要用到这个视频时就能马上找到。下面介绍在剪映电脑版中导出解说视频的操作方法。

扫码看教学视频

步骤01 单击"导出"按钮，如图11-50所示。

步骤02 弹出"导出"对话框，❶修改作品名称；❷单击"导出"按钮，如

图11-51所示，将其导出。用同样的方法，将第2集和第3集的视频导出备用。

图 11-50　单击"导出"按钮（1）　　　　图 11-51　单击"导出"按钮（2）

103 制作简单片头

【操作说明】：在剪映中的"素材库"选项卡中有非常多的粒子素材，运用粒子素材和文字模板就可以轻松制作出一个片头。下面介绍在剪映电脑版中制作简单片头的操作方法。

扫码看教学视频

步骤 01 新建一个草稿文件，❶在"素材库"选项卡中搜索粒子素材；❷单击相应素材右下角的"添加到轨道"按钮 ，如图11-52所示。

步骤 02 将粒子素材的时长调整为3s，如图11-53所示。

图 11-52　单击"添加到轨道"按钮（1）　　　图 11-53　调整粒子素材的时长

步骤 03 ①选择素材；②拖曳时间指示器至视频起始位置，如图11-54所示。

步骤 04 在"画面"操作区的"基础"选项卡中，①设置"不透明度"参数为0%；②单击"不透明度"选项右侧的"添加关键帧"按钮◈，如图11-55所示，添加第1个关键帧。

图 11-54　拖曳时间指示器至相应位置

图 11-55　单击"添加关键帧"按钮

步骤 05 拖曳时间指示器至00:00:01:00的位置，①设置"不透明度"参数为100%；②会自动点亮"不透明度"选项右侧的关键帧按钮◈，如图11-56所示。

步骤 06 ①切换至"调节"操作区；②设置"光感"参数为-50，如图11-57所示，降低画面的光线亮度。

图 11-56　自动点亮关键帧按钮

图 11-57　设置"光感"参数

步骤 07 拖曳时间指示器至视频起始位置，①切换至"文本"功能区；②在"文字模板"选项卡中为视频添加一个合适的文字模板，如图11-58所示。

步骤 08 修改文字模板的内容，如图11-59所示。

步骤 09 调整文字模板的大小和位置，如图11-60所示。

图 11-58　添加一个文字模板

图 11-59　修改文字模板的内容

步骤 10 拖曳时间指示器至视频起始位置，❶切换至"音频"功能区；❷展开"音效素材"选项卡；❸搜索"出场"；❹单击相应音效右下角的"添加到轨道"按钮，如图11-61所示，为视频添加一个音效。

图 11-60　调整文字模板的大小和位置

图 11-61　单击"添加到轨道"按钮（2）

步骤 11 调整音效的持续时长，如图11-62所示。

步骤 12 单击"导出"按钮，如图11-63所示，将片头导出备用。

图 11-62　调整音效的时长

图 11-63　单击"导出"按钮

104 制作三联屏封面

扫码看教学视频

【操作说明】：本案例的3集视频非常适合用三联屏封面，这样一方面可以体现出视频之间的联系，另一方面可以保证封面的美观和统一。下面介绍在剪映电脑版中制作三联屏封面的操作方法。

步骤01 将封面素材和三联屏素材导入剪映，①将封面素材添加到视频轨道；②单击"裁剪"按钮，如图11-64所示。

步骤02 弹出"裁剪"对话框，①设置"裁剪比例"为16：9；②调整裁剪范围；③单击"确定"按钮，如图11-65所示。

图 11-64 单击"裁剪"按钮

图 11-65 单击"确定"按钮

步骤03 ①在"播放器"面板中设置视频比例为16：9；②切换至"调节"操作区；③设置"色温"参数为9、"色调"参数为12、"饱和度"参数为15、"对比度"参数为9、"阴影"参数为8、"锐化"参数为18，如图11-66所示，调整封面素材的色彩和明度。

图 11-66 设置相应的参数

步骤 **04** 将三联屏素材添加到画中画轨道，如图11-67所示。

步骤 **05** ❶切换至"画面"操作区；❷设置三联屏素材的"混合模式"为"正片叠底"模式，如图11-68所示。

图 11-67　添加相应的素材

图 11-68　设置混合模式

步骤 **06** ❶切换至"文本"功能区；❷单击"默认文本"选项右下角的"添加到轨道"按钮，如图11-69所示，添加一段默认文本。

步骤 **07** ❶输入片名内容；❷设置一个合适的字体；❸设置一个合适的预设样式，如图11-70所示。

图 11-69　单击"添加到轨道"按钮

图 11-70　设置预设样式

步骤 **08** ❶在"排列"选项区中设置"字间距"为2；❷调整片名的大小和位置，如图11-71所示。

步骤 **09** 添加两段推荐语，❶设置合适的字体；❷设置一个预设样式；❸调整两段推荐语的大小和位置，如图11-72所示。

步骤 **10** 单击"封面"按钮，将视频第1帧画面设置为封面，如图11-73所示。

图 11-71　调整文本的大小和位置（1）

图 11-72　调整文本的大小和位置（2）

步骤11 单击"导出"按钮，如图11-74所示，将封面导出备用。

步骤12 新建一个草稿文件，将上一步导出的封面图片导入视频轨道，如图11-75所示。

图 11-73　设置封面

图 11-74　单击"导出"按钮

步骤 13 ❶设置视频比例为9：16；❷调整封面图片的大小和位置，如图11-76所示，制作第1个视频的封面效果

图 11-75　导入封面图片

图 11-76　调整封面的大小和位置

步骤 14 单击"封面"按钮，将其设置为封面并导出，如图11-77所示。用同样的方法，制作第2个和第3个视频的封面并导出。

图 11-77　导出第 1 个视频的封面

 105 添加片头和封面

【操作说明】：在剪映中，可以选择视频画面作为封面，也可以导入本地图片作为视频的封面。下面介绍在剪映电脑版中添加片头和封面的操作方法。

扫码看教学视频

步骤 01　将第一个解说视频和片头素材导入"本地"选项卡中，❶将其按顺序添加到视频轨道；❷单击"封面"按钮，如图11-78所示。

步骤 02　在"封面选择"对话框中，❶切换至"本地"选项卡；❷单击"封面地址"右侧的 ▣ 按钮，如图11-79所示。

图 11-78　单击"封面"按钮

图 11-79　单击相应的按钮

步骤 03　弹出"请选择封面图片"对话框，❶选择相应的封面图片；❷单击"打开"按钮，如图11-80所示。

步骤 04　返回"封面选择"对话框，单击"去编辑"按钮，如图11-81所示。

图 11-80　单击"打开"按钮

图 11-81　单击"去编辑"按钮

步骤 05　在"封面设计"对话框中，单击"完成设置"按钮，即可设置第1个视频的封面，如图11-82所示。

步骤 06 单击"导出"按钮，如图11-83所示，将第1个解说视频导出。用同样的方法，为第2个和第3个视频分别添加片头和封面并导出。

图 11-82 设置封面

图 11-83 单击"导出"按钮

106 发布解说视频

【操作说明】：抖音App是近年来热门的短视频平台之一，拥有非常庞大的用户群体，因此运营者可以在抖音上发布自己制作的视频，以获得更多关注。下面介绍在抖音中发布解说视频的操作方法。

步骤 01 打开抖音App，在底部点击 ⊕ 按钮，如图11-84所示。

步骤 02 进入"快拍"界面，点击"相册"按钮，如图11-85所示。

★ 专家提醒 ★

在抖音App的个人主页中，越晚发布的视频越会排在前面。因此，如果运营者想让制作的三联屏封面显示完整，就要先从第3集视频开始发布，再依次发布第2集和第1集视频，这样才能让三联屏封面按顺序显示出来。

图 11-84 点击相应的
按钮

图 11-85 点击"相册"
按钮

步骤 03 选择第3集解说视频，如图11-86所示。

步骤 04 点击"下一步"按钮，如图11-87所示。

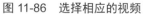

图 11-86 选择相应的视频

图 11-87 点击"下一步"按钮

步骤 05 进入发布界面，❶输入作品标题；❷点击"#添加话题"按钮，如图11-88所示。

步骤 06 ❶输入话题"#电影解说"；❷在弹出的话题列表中选择相应的话题，如图11-89所示。

图 11-88 点击"#添加话题"按钮

图 11-89 选择相应的话题

步骤 07 点击"选封面"按钮，如图11-90所示。

步骤 08 进入相应的界面，❶默认选择视频第1帧的画面作为封面；❷点击"保存"按钮，如图11-91所示。

步骤 09 点击"发布"按钮，如图11-92所示，即可将第3集解说视频进行发布。用同样的方法，发布第2集和第1集的解说视频即可。

图 11-90　点击"选封面"按钮　图 11-91　点击"保存"按钮　图 11-92　点击"发布"按钮